中国美术全集

建筑艺术编（袖珍本）

中国建筑工业出版社

【坛庙建筑】

建筑艺术编顾问

陈从周　同济大学建筑系教授

莫宗江　清华大学建筑系教授

张开济　北京市建筑设计院总建筑师

单士元　故宫博物院副院长

傅熹年　建筑历史研究所高级建筑师（研究员）

戴念慈　城乡建设环境保护部顾问

罗哲文　国家文物局古建专家组组长

本卷主编

白佐民　重庆建筑工程学院建筑系教授

邵俊仪　重庆建筑工程学院建筑系教授

凡例

一、《中国美术全集》建筑艺术编《坛庙建筑》卷选录范围，包括现存的帝王祭祀天地日月山的坛庙建筑，帝王祭祀祖先和社稷的宗庙建筑，纪念历代名人的祠庙建筑，以及民间宗族祭祖的家庙建筑。

二、本卷编选标准：凡具有较高历史价值和建筑艺术特色的坛庙建筑，从总体、个体到建筑细部装修等均予精选收录。

三、卷首载《坛庙建筑及其艺术特色》论文一篇作为概述。在其后的图版部分中精选了189幅坛庙建筑照片。在最后的图版说明中对每幅照片均作了简要的文字说明。

目录

坛庙建筑

坛庙建筑及其艺术特色 ··············10

天坛　北京市
图版1　天坛鸟瞰 ·················27
图版2　圜丘全景 ·················28
图版3　圜丘 ·····················29
图版4　圜丘棂星门 ···············30
图版5　皇穹宇券门 ···············31
图版6　皇穹宇 ···················32
图版7　皇穹宇天花 ···············33
图版8　祈年门 ···················34
图版9　祈年殿正面 ···············35
图版10　祈年殿侧面 ··············36
图版11　祈年殿御道踏跺 ··········37
图版12　祈年殿匾额及屋檐细部 ····38
图版13　祈年殿门窗装修 ··········39
图版14　祈年殿额枋彩画及窗细部 ··40
图版15　祈年殿内景 ··············41
图版16　皇乾殿 ··················42
图版17　祈年殿神厨及长廊 ········44
图版18　宰牲亭 ··················45
图版19　斋宫无梁殿 ··············46
图版20　斋宫无梁殿前砖石小亭 ····48
图版21　斋宫寝殿 ················49

地坛　北京市
图版22　方泽坛全貌 ··············50
图版23　自方泽坛南望皇祇室 ······52

日坛　北京市
图版24　棂星门 ··················53

月坛　北京市
图版25　具服殿 ··················54

太庙　北京市
图版26　正殿 ····················56
图版27　正殿局部 ················58
图版28　寝宫 ····················59
图版29　戟门 ····················60
图版30　琉璃顶砖门 ··············61
图版31　井亭 ····················62
图版32　小燎炉 ··················63

社稷坛　北京市
图版33　拜殿 ····················64
图版34　五色土方坛 ··············66
图版35　棂星门 ··················67

岱庙　山东省泰安市
图版36　"遥参亭"坊 ·············68
图版37　"遥参亭"庭 ·············70
图版38　岱庙坊 ··················71
图版39　天贶殿大院 ··············72
图版40　天贶殿 ··················74
图版41　天贶殿檐部 ··············76
图版42　天贶殿香炉 ··············76
图版43　天贶殿御碑亭 ············77

南岳庙　湖南省衡阳市衡山
图版44　奎星阁 ··················78
图版45　御碑亭 ··················80
图版46　正殿 ····················81
图版47　正殿柱廊 ················82

西岳庙　陕西省华阴县
图版48　石牌坊 ··················83

图版49 额枋细部 …………………84
图版50 抱鼓石细部 ………………85

中岳庙　河南省登封县
图版51 天中阁 ……………………86
图版52 嵩高峻极坊 ………………87
图版53 峻极殿 ……………………88

北镇庙　辽宁省北镇县
图版54 石牌坊兴山门 ……………89
图版55 神马门及钟鼓楼 …………90
图版56 鼓楼 ………………………91
图版57 五重大殿及碑刻 …………91

禹庙　浙江省绍兴市会稽山
图版58 午门 ………………………92
图版59 祭厅 ………………………94

泰伯庙　江苏省无锡市梅村
图版60 大殿 ………………………95
图版61 大殿内景 …………………96
图版62 大殿梁架 …………………97

二王庙　四川省灌县
图版63 "玉垒仙都"山门 ………98
图版64 "王庙"门 ………………100
图版65 观澜亭 ……………………101
图版66 灵官楼 ……………………102
图版67 "二王庙"山门 …………103
图版68 李冰殿 ……………………104
图版69 李冰殿撑栱雕花 …………106
图版70 焚香炉细部 ………………107

晋祠　山西省太原市
图版71 圣母庙牌楼 ………………108

图版72 献殿 ………………………110
图版73 圣母殿及飞梁 ……………111
图版74 水镜台 ……………………112

曲阜孔庙　山东省曲阜县
图版75 太和元气坊 ………………114
图版76 御碑亭 ……………………116
图版77 杏坛 ………………………117
图版78 大成殿 ……………………118
图版79 大成殿蟠龙石柱 …………120
图版80 大成殿线刻龙云纹石柱 …121
图版81 大成殿外檐细部 …………121

建水文庙　云南省建水县
图版82 洙泗渊源牌坊 ……………122
图版83 先师庙 ……………………124
图版84 先师庙一角 ………………125
图版85 先师庙月台踏跺及焚香炉
　　　　　………………………126
图版86 先师庙明间槅扇门 ………127
图版87 崇圣祠檐部 ………………128

苏州文庙　江苏省苏州市
图版88 大成殿 ……………………129
图版89 大成殿屋角 ………………130

嘉定孔庙　上海市嘉定县
图版90 仰高牌坊 …………………131
图版91 大成殿 ……………………132
图版92 大成殿梁架 ………………133

资中文庙　四川省资中县
图版93 照壁 ………………………134
图版94 大成门 ……………………135

图版95　大成殿 ·········· 136
孟庙　山东省邹县
图版96　棂星门 ·········· 137
图版97　石坊 ············ 138
图版98　二进庭院 ········ 139
图版99　御碑亭 ·········· 140
图版100　亚圣殿 ········· 141
屈子祠　湖南省汨罗县
图版101　大门 ············ 142
图版102　边门细部 ······· 144
图版103　正殿 ············ 145
汉太史公祠　陕西省韩城县
图版104　汉太史公祠全貌 ·· 146
图版105　河山之阳门 ····· 147
图版106　黄河远眺 ······· 148
图版107　庙院 ············ 150
图版108　墓冢 ············ 151
张良庙　陕西省留霸县紫柏山
图版109　牌楼 ············ 152
图版110　灵官殿二山门 ··· 153
图版111　大殿 ············ 154
白帝城明良殿　四川省奉节县
图版112　明良殿 ········· 155
古隆中　湖北省襄樊市
图版113　石牌坊 ········· 156
图版114　诸葛武侯祠 ····· 158
图版115　抱膝亭 ········· 160
图版116　草庐碑 ········· 161
图版117　三顾堂 ········· 162
图版118　三顾堂庭院 ····· 163
武侯祠　四川省成都市

图版119　昭烈殿内景 ····· 164
图版120　昭烈殿撑栱之一 ·· 165
图版121　昭烈殿撑栱之二 ·· 166
图版122　昭烈殿撑栱之三 ·· 167
图版123　武侯祠过厅 ····· 168
图版124　武侯殿檐廊 ····· 169
图版125　武侯殿钟楼 ····· 170
图版126　祠西侧园林 ····· 171
张飞庙　四川省云阳县
图版127　张飞庙外观 ····· 172
图版128　张飞庙入口 ····· 174
图版129　结义楼 ········· 175
关帝庙　山西省解州
图版130　钟楼 ············ 176
图版131　雉门八字墙装饰 ·· 177
图版132　御书楼 ········· 178
图版133　崇宁殿 ········· 180
图版134　春秋楼 ········· 181
资中武庙　四川省资中县
图版135　武圣殿 ········· 182
药王庙　陕西省耀县
图版136　药王庙全貌 ····· 184
图版137　山门 ············ 186
图版138　祭亭 ············ 187
杜甫草堂　四川省成都市
图版139　大廨 ············ 188
图版140　工部祠 ········· 189
图版141　水槛远景 ······· 190
图版142　水槛 ············ 191
图版143　少陵草堂碑亭 ··· 192
岳王庙　浙江省杭州市

图版 144 大殿 ………………………… 193
三苏祠　四川省眉山县
图版 145 正门北望大殿 ……………… 194
图版 146 木假山堂 …………………… 195
米公祠　湖北省襄樊市
图版 147 米公祠山门 ………………… 196
包公祠　安徽省合肥市
图版 148 大门 ………………………… 198
图版 149 祠堂庭院 …………………… 199
图版 150 祠堂内景 …………………… 200
范公祠　江苏省苏州市天平山
图版 151 大门北望祠堂全景 ………… 202
游定夫祠　福建省南平市
图版 152 前厅外观 …………………… 204
图版 153 祠堂内景 …………………… 205
李纲祠　福建省邵武市
图版 154 祠堂外观 …………………… 206
史公祠　江苏省扬州市
图版 155 享堂 ………………………… 207
图版 156 祠堂 ………………………… 208
杨升庵祠　四川省新都县
图版 157 升庵殿 ……………………… 210
图版 158 桄秋 ………………………… 212
林则徐祠　福建省福州市
图版 159 前庭 ………………………… 213
图版 160 碑亭 ………………………… 214
图版 161 正堂 ………………………… 215
图版 162 内庭 ………………………… 216
图版 163 内庭点缀 …………………… 217
边氏祠堂　浙江省诸暨县
图版 164 祠堂外观 …………………… 218

图版 165 门厅天花梁架之一 ………… 220
图版 166 门厅天花梁架之二 ………… 221
图版 167 戏台侧面 …………………… 222
图版 168 自祠堂外望戏台 …………… 224
图版 169 戏台正面 …………………… 226
图版 170 祠堂檐廊天花 ……………… 228
宝纶阁　安徽省歙县
图版 171 檐廊装修 …………………… 229
图版 172 梁架彩画之一 ……………… 230
图版 173 梁架彩画之二 ……………… 231
王鏊祠堂　江苏省苏州市
图版 174 前厅外观 …………………… 232
金家祠堂　江西省婺源县
图版 175 "玉华堂"门 ………………… 234
图版 176 祠堂正门 …………………… 236
图版 177 祠堂建筑群外观 …………… 238
梁家祠堂　江西省吉安市
图版 178 祠堂山门 …………………… 240
图版 179 正堂 ………………………… 241
图版 180 正堂檐柱柱础 ……………… 242
图版 181 敞轩栏杆 …………………… 244
图版 182 后堂上檐装修 ……………… 245
贝家祠堂　江苏省苏州市
图版 183 祠堂外观 …………………… 246
图版 184 祠堂外檐装修 ……………… 247
陈家祠堂　广东省广州市
图版 185 大堂脊饰 …………………… 248
图版 186 踏跺栏杆 …………………… 250
图版 187 大堂侧面廊庑 ……………… 251
图版 188 前座墙饰 …………………… 252
图版 189 前座脊饰 …………………… 253

坛庙建筑及其艺术特色

—— 邵俊仪　白佐民

一

"坛庙建筑"亦可称为"礼制建筑"。中国古代社会除以"礼"来制约各类建筑的形制之外，同时还有一系列由"礼"的要求而产生的建筑类型，庙、坛、祠等均属于这类礼制建筑。坛庙建筑不同于宗教性质的寺观建筑，因为它们主要是作为对天地和祖先的崇敬和感恩，举行各种祭祀活动的场所，"祭宗庙，追养也，祭天也，报往也"（《物理论》）。

"礼"在中国古代社会是作为治国的主要统治思想出现的。它产生于三千年前的中国奴隶社会，在由奴隶社会向封建制转变的时代得到发展，并在以后的两千年封建社会的发展中产生着深远的影响。

同世界上一切民族进入阶级社会时所发生的现象一样，中国古代社会随着原始公社制的瓦解和国家的形成，原始的多神崇拜逐渐让位于对统一的至上神的崇拜。"帝"字在卜辞中字形象征花蒂，"蒂熟而为果"，"果复含子"，"天下之神奇，更无有过于此者矣，此必至神者之所寄。故宇宙之真宰，即以帝为尊号也。人王乃天帝之替代，而帝号遂通摄天人矣"（郭沫若：《甲骨文字研究》）。显然，中国古代奴隶社会在观念上对至上神的崇拜从一开始就兼有对祖先崇拜的意义。宗族血缘体系，形成了统治集团的直接基础，社会生活的各方面必然表现出宗法观念的支配和影响。商代尊神的"礼"进而发展成宗法和礼治相结合的"周礼"。"礼，经国家，定社稷，序民人，利后嗣者也"（《左传·隐公十一年》）。周代国君的祭礼，一种是定期举行的禘、郊、祖、宗、报（《国语·鲁语》）等大祀，另一种是即位、出境、会盟等"受命于庙，受脤于社"，象征性地表明国君的统治权力来自祖先神灵。在严格等级区别下，大大小小宗主的祭礼，都是以宗法原则为依据，其主导思想就是为了奴隶主贵族统治权力的世代相传，加强内部团结，以巩固统治的稳定性。

春秋时代，我国历史上奴隶制度日趋瓦解，各项礼乐制度不断崩坏，"礼，国之干也"成了历史，而"礼，人之干也"成了现实（《左传·昭公七年》），"周礼"发生了由制度化向仪度化的转变。正是在这个前题下，开始形成了儒家的以"五伦"为核心的礼治观。孔子收集鲁、周、宋、杞等故国的文献，整理出《易》、《书》、《诗》、《礼》、《乐》和《春秋》六经，它虽然是为了维护没落的奴隶主阶级的统治，然而却又为新兴阶级造就了继承其道德之礼加强统治的阶级意向，促成一种新的礼治主义思想体系的建立。

在封建制形成过程中，在学术争鸣的推动下，儒家和其他各思想政

治学派，都经历了自己分化、对立和发展的过程。战国末期，各国封建制相继建立，这就给儒学在其现成的旗帜下继续发展礼制主义的机会。孔子学说含有多面性，荀子在此基础上确立的礼制学说，到了西汉成为封建礼学的基础。儒家学派适应了整个封建时代各个时期统治阶级的需求，对两千年封建社会的发展产生着深远的影响。

中国古代社会在礼治主义观念支配下，所产生的礼制建筑，在中国建筑艺术史上占有着突出的地位。殷人在卜辞中把上天称为"帝"，历代统治者无不自命为"天王"、"帝王"以至"天子"，迫切寻求天命鬼神的助力。卜辞中"丰"就是表示用双玉对上帝与祖先的祭祀。传说的高阳氏时期就有"郊祭天帝"的仪式，那时只不过是除草扫地而"墠"（祭），后来演变为封土筑坛而祭，再后则建有专为举行祭祀活动的建筑，进而有行禘祫的"祭祀"，序族姓昭穆的"太庙"，占星云吉凶的"灵台"，告朔行令的"明堂"，行礼乐宣德化的"辟雍"等等。直至封建社会末期，坛庙建筑仍承周制，并愈益完备，统观之大致可以分为四类。

第一类，尊从周礼考工记"左祖右社"之制，建于皇城之前，作为帝王主持祭祀的"太庙"和"社稷坛"。

第二类，尊从"郊祭"的古制，建在都城近郊多由帝王主持祭祀的天地坛等，以及分布在全国各地由帝王派出官吏主持祭祀的岳庙、镇庙和渎庙等。

第三类，如《国语·鲁语》所述：法施于民、以死勤事、以劳定国、能御大灾、能捍大患者，建祠祀之，如孔庙、关帝庙、武侯祠、司马迁祠等等。

第四类，按社会地位与等级，在民间为祭祀宗祖而建的家庙，或称祠堂。

坛庙建筑是一个独特的建筑类型，表现着礼制建筑独有的艺术特色，它是我国古代建筑艺术中极其珍贵的历史遗产。

二

《诗·商颂》、《玄鸟》、《长发》记述了中国奴隶社会从崇拜"玄鸟"演化到崇拜"夔"，倡导慎终追远；《尚书·舜典》表明祭祀"类于上帝，禋于六宗"，"望于山川，偏于群神"。至氏族社会的周朝，各种祭祀已形成"礼制"。《周礼·考工记》明确规定："匠人营国，方九里，旁三门，国中九经九纬，经涂九轨，左祖右社，面朝后市"。"左祖右社"，不仅把祭祀宗祖与祭祀社稷的坛庙作为都城建设的一个有机组成部分，而且具体规定了它们在都城中的分布。

中国古代历史上，多数朝代的都城建设都追求过这种"周礼"之制。北魏洛阳，隋唐长安，宋汴梁，金中都，元大都，明南京和明清北京，虽然规模形制大有差异，时间跨越15个世纪，但都对"左祖右社"有所体现（图1）。

帝王祭祀祖先的宗庙建筑，称为

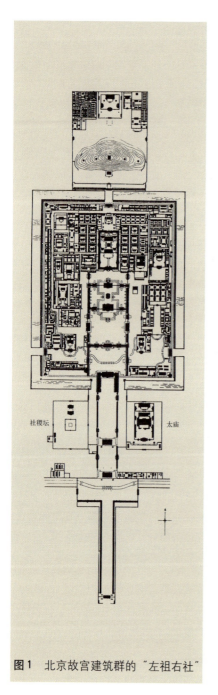

图1 北京故宫建筑群的"左祖右社"

太庙，按周制被置于都城宫殿建筑群的左前侧。古代宗庙，系每庙一主，《礼记》有"天子七庙，三昭三穆，与太祖之庙而七"。据记载，夏有五庙，商有七庙，周亦七庙，汉代各郡国同时立庙，数达一百七十余所。魏晋改每庙一主为一庙多室，每室一主的形制；魏有四室，晋有七室，东晋至十四室。到唐代，定为一庙九室，亲尽则祧迁，并另立祧庙，直至明清仍沿袭此制。

据考证，殷墟、二里头、周原等，有可能是宗庙建筑遗址外，西安汉代长安故城南郊的"礼制建筑"，则为比较明确的宗庙建筑遗址（图2）。号称"王莽九庙"的建筑群，在遗址处共有十一组，每组为正方形地盘，有覆瓦墙垣围合。纵横两条轴线相贯，建筑形态呈对称布局，正中为巨大夯土台，主体建筑采用高台与木结构相结合的形式。每面围墙正中辟门，四隅建有配房。在整个礼制建筑群东端的一处遗址（图3），外围开挖圆形水渠，其中包围着边长为270米的方形墙垣，墙基宽4.5米。中段设门，并按"四神分司四方"的制度，出土的门用瓦当分别为：东青龙，西白虎，南朱雀，北玄武。中心方形建筑每边长50米，夯土台残高4.5米。核心部分面阔占整个建筑的一半，发掘时暂定名为太室。太室四面各有一个"厅堂"，中间正对四门门道。房屋的柱础为汉白玉，墙面为草泥粉平，外施白粉，墙脚施朱红饰带。《前汉书·郊祀志》所载："明堂中有一殿，四面无壁，以茅盖，通水，水圜宫垣"，遗址与文献两形制较为吻合。《汉书·王莽传》所说的"太初祖庙"当是指该遗址而言。

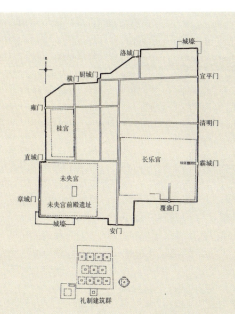

图2 汉代长安南郊礼制建筑位置图

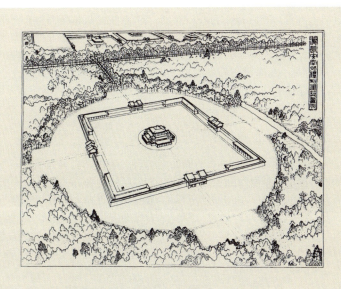

图3 汉代长安南郊礼制建筑一组复原图

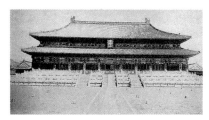

图4　北京太庙

木结构建筑无法长久保存，今日能够看到的帝王祭祀祖先的宗庙，仅北京太庙一处（图4）。北京太庙与汉代长安的"太初祖庙"的形制完全不同，它的位置与《周礼·考工记》"左祖右社"的规定相符，但建筑是由南至北纵深配置，包括戟门、正殿、两庑、寝宫和祧庙，突出中轴，左右对称。整个建筑群由高大厚重的墙垣拱卫，内部庭院空敞宁静，加之墙外满布古柏，树冠茂密而常绿，使其气氛更加庄严肃穆。明堂的形制虽未在太庙建筑群中得到反映，却基本保留在北京始建于元代并在清代重修的国子监建筑群中，辟雍的形制无疑出自明堂古制。辟雍为一座重檐方形建筑，四面无壁，只设槅扇门，四周环以圆形水池，在此可以看到"明堂"的影子。

帝王祭祀社稷，当以北京社稷坛为代表。按《周礼·考工记》的规定，其坛置于明清故宫建筑群的右前侧。祭祀社稷，最初也是对有功于后世的祖先的崇拜开始，"共工氏霸九州，其子曰句龙，能平水土，死为社祠"，"烈山氏王天下，其子曰柱龙，能殖百谷，死为稷祠"（《前汉书·郊祀志》）。又据《考经纬》称"社，土地之主也，土地阔不可尽敬，故封土为社，以报功也。稷，五谷之长也，谷众不可偏祭，故立稷神以祭之"。在历史上，曾有"太社"、"太稷"分置两坛者（如明初南京城），或"太社"为坛，太稷为庙（如《汉书》："社者土地。宗庙王者所居，稷者百谷之王，所以奉宗庙"）。至明清北京则最后将太社和太稷复合为一。祭祀社稷，反映了我国古代以农立国的社会性质，在历史上往往把社稷当成国家的代称，因此以五色土覆于坛面，以此象征国家的疆土，五色土分别为：东方青土，南方红土，西方白土，北方黑土，中央黄土，即五土之神。五土之神为"社"，其中供奉的原隰之祇，是为"稷"。祭祀社稷是由北向南设祭，其总体形制也与太庙相反，享殿、拜殿及正门均在北，沿正门、享殿、拜殿、五色土方坛为序由北向南展开，神厨等附属建筑在西棂星门外，社稷坛方坛之外，围以墙垣，内壁皆以四方色土为准，粉以不同的色彩。

帝王的祭祀活动是有严格礼仪规定的，仅从先古礼字的甲骨文形态的庄重祭器的"象形"，就可以理解周制《三礼图》中礼制建筑何以如此严谨（图5）；在这种形态中再融入"阴阳五行"之说，不仅必然，而且十分容易。《大载礼记》云："礼象五行也"，《礼记》云："天礼本于太一，分而为天地，转而为阴阳，变而为四时，列而为鬼神"。"礼"与"阴阳五行"相统一，建筑技术与艺术在这种思想指导下，必然表现出以象征主义作为其特殊的建筑语言。运用象征主义手法是坛庙建筑的最突出的艺术特色之一。

根据中国古代传统观念，没有这套祭祀宗祖和祭祀社稷的活动和场所，就不成其为国，也不成其为帝王；废祭

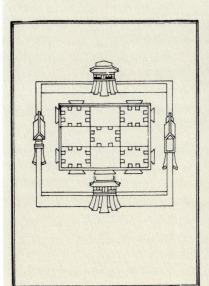 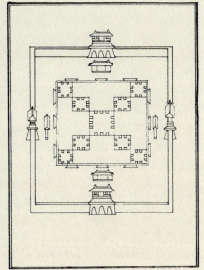

图5　根据《三礼图》重绘的周代及秦代的"明堂"图

祀,可以成为被讨伐的理由(《孟子》:"葛伯废祀,征讨之")。因此每个帝王都把这一活动场所置于最突出的位置,给予最隆重的处理。根据《汉书·五行志》记载推断,鲁国宗庙是由三组建筑组成的庞大的建筑群,前堂称大庙,中央称大室屋,并具有重檐的建筑形象。汉代长安礼制建筑规模更为惊人,其中心建筑平面达3000平方米之巨。北京太庙建筑为十一开间,重檐黄琉璃庑殿顶,与太和殿同属第一等级。太庙占地16.5万平方米,社稷坛占地23万平方米,而且分置皇城端门两侧,地位显要,格局端庄。

在建筑艺术处理上,这种类型的建筑不失其庄重和神秘的色彩。除一般在等级上取其高贵之外,在具体处理手法上,多追求典雅、纯正,而不追求浮饰。太庙和社稷坛的享殿,其主体结构均选用楠木整料,不加粉饰。特别是享殿不做天花藻井,采用彻上露明造,梁架一览无余,更显尊贵。在粉刷上,太庙正殿甚至创造性地使用黄色檀香木粉涂饰,不仅色彩雅致,而且气味馨芳,同建筑环境与空间共同创造一种悠然的气氛。

三

祭祀天地活动起源很早，早在我国奴隶社会的夏代已有正式的祭祀活动，其起始阶段当尚可上推。在社会出现国家后，祭天权与统治权就发生密切关系。所以，中国古代对祭天地极为重视，帝王登极必祭祀天地，以表"受命于天"，是承"天"意来治理国家的，并每年一次在冬至日祭天。《五经通义》曰："王者所以祭天地何？王者父事天，母事地，故以子道事之也。"故皇帝亦称"天子"。

祭天的重要性还大于祭宗庙。《左传》："春秋之义，国有大丧者止宗庙之祭，而不止郊祭，不止郊祭者不敢以父母之丧，废事天之礼也。"祭天历来是帝王的特权，是礼的要求，其他人郊祀则为非礼，是僭越行为。《礼记·外传》曰："王者冬至之日祭昊天上帝于圆丘，诸侯不祭天。"所以天子独持祭天权，诸侯只能祭土，而仅祭在其封内之山川，不在其封内者不祭。但在西周夷王以后，君弱臣强，于是出现鲁、宋等诸侯僭行郊祀上帝之礼，后被评为"非礼"。

祭祀天地等活动乃是中国历史上每个王朝的重要政治活动。因此，当一个王朝取代另一个王朝，营建其都城时，祭祀天地的场所是必须建立的。其位置与都城的关系亦有定制。按周代礼制，祭天场所位于都城之南郊。《周书·作雒》曰："乃设兆于南郊，祀以上帝。"古代以南向属阳，则南郊阳位，故祭天于南郊；北向属阴，则北郊阴位，故祭地于北郊，在方位上一上一下、一南一北、一阳一阴，互为对应。另祭日于东郊，而祭月于西郊。这些使祭祀对象与祭祀活动的位置相对应的布置，即《礼记·祭仪》中的"端其位"。由于对天地日月等自然界的祭祀多在郊外进行，因此对这类祭祀活动统称为"郊"。但历史上对天地祭祀并非一直采取天南地北的分祭方式，东汉时光武帝在洛阳城南郊建圆坛合祭天地，而在洛阳城北郊仍建有方坛。此后，晋及明初等时期亦采用合祭，但由于"礼义"思想在整个古代社会占统治地位，作为礼义的重要组成部分的祭祀天地古制及祭天于阳位南郊，祭地于阴位北郊的"端位"始终都是都城规划布局中的主流（图6）。

将重要的祭天活动的场所，置于

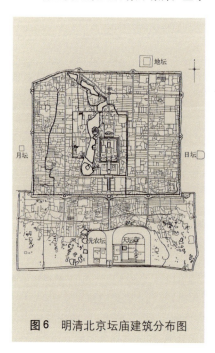

图6 明清北京坛庙建筑分布图

都城之外的郊，这是祭祀自然之神的需要。《周礼·春官》："苍璧礼天"，即面向着苍天祭天，这一方面说明祭天是露天的，而另一方面可能是因为城外的郊区更接近自然，可以避开都城内人烟、房屋密集的凡俗感，以使礼天时似更近苍天。可见当时这类祭祀建筑在意境创造上是非常重视其环境的，同时也刻意于本身的创造。

这些隆重的对自然之神的祭祀活动是在城郊高出地面的土丘上进行的，故称"郊丘"。这一方面是露祭的需要，另一方面隆重的祭祀活动不能在毫无限定的平面上进行，故设置一个固定的凸出于地面上的丘。祭天的坛圆形，称"圜丘"，祭地的坛方形，称"方泽"。《广雅》曰："圆丘太坛，祭天也；方泽太坛祭地也。"这是当时人们的"天圆地方"的观点在坛的形式设计上的反映。

祭祀建筑对每个王朝统治权都至关重要，其在都城营建中具有不可缺少的地位。因此王者必定以大量的人力、物力、财力，用当时最高的技术水平，完美的艺术手法来营建这些建筑。这一点我们可以从商周时代形状奇伟、花纹瑰丽的祭祀用青铜器上得到印证（图7）。此类礼器被认为是上古文明世界中技术方面最突出的成就之一。而封建社会后期建造的北京天坛是帝王祭祀建筑中最有代表性的建筑，其灿烂的建筑艺术光辉不但是我国古建筑中的明珠，也是世界建筑史上的瑰宝（图8）。

北京天坛是明清两代皇帝祭天祈丰年的地方。它位于正阳门外的东侧（图9），其占地面积约四倍于北京故

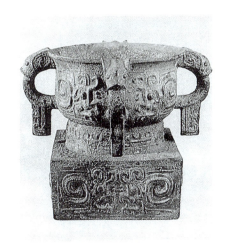

图7　商周时代青铜祭器

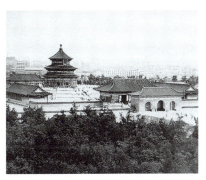

图8　北京天坛

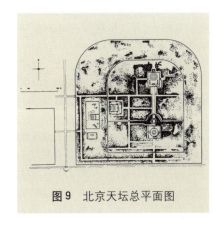

图9　北京天坛总平面图

宫的紫禁城，可见天坛在宫殿建筑群中地位之重要。天坛始建于明初，几经改建，才成为现存的完美古典建筑群。例如：祭天的圜丘坛，在明时直径较小，坛用青色琉璃件砌筑，清代乾隆时改建，扩大圜丘，坛体改用白色石材砌筑，较前更为舒展洁净。又如：求雨祈丰年的祈年殿，在明永乐十八年（公元1420年）建成时，其规制如南京天坛。即平面矩形，各大祀殿，仍采取天地合祭。至明代嘉靖时才实行天地分祭，平面改成圆形，名祈谷殿，其上为三重檐，上檐为青色，中檐为黄色，下檐为绿色。到清代乾隆将三重檐全部改为青色，这一改变使祈年殿的色彩纯净而稳重，与其上的冥冥青天协调而有呼应。

天坛在总体布局上，舍弃了在宫殿主体建筑前沿中轴线布置层层门与院落的传统方式，而在贯穿南北轴线上仅布置了圜丘与祈年殿两组建筑，将通向主体建筑的前导部分，以东西向的干道与主轴线相垂直。前导部分只设两道简单的门，传统的院落已不复见，周围的主题是自然一望无际的林海。天坛环境的自然主题不仅表现在前导部分，并表现在天坛的全部。在面积近四倍于紫禁城的巨大范围内，仅布置了圜丘、祈年殿、斋宫、神乐署四组建筑。我们可以从建筑密度极低及绿化面积与建筑面积之比极高的情况，略窥天坛意境创造的特点。

天坛有祭天的圜丘和祈求丰年的祈年殿两组祭祀内容不同各自独立的主体建筑，将两个不同的主体组合成一个完整的整体，这是天坛建筑群处理上的显著特点。首先，将圜丘与祈年殿两组主体建筑用高宽的大道——"丹陛桥"联系起来，并在南北主轴线上依次布置了体形扁平的圜丘坛，小巧精美单檐攒尖顶的皇穹宇，及高耸向上三重檐攒尖顶的祈年殿，使后者成为整个天坛建筑群的构图重心，而不采取各自为主的方式。两组主体建筑共同统一在"圆"的母题下；圆的圜丘坛、圆的皇穹宇、圆的祈年殿。最后，两组主体建筑使用着一条共同的干道及出入口，而斋宫及神乐署亦通用。这样天坛就以其高度完美、和谐、肃穆、神圣的面貌展现在我们的眼前。

象征手法在坛庙建筑中应用，要以天坛设计最为突出。象征是以形、数、色等诸方面来表现的。如天坛的内外二重围墙，北面左右二角圆形，南面左右二角方形，象征"天圆地方"，而圆形的祭天坛，圆形的皇穹宇及围墙，圆形的祈年殿以及台基等，都是圆的母题，亦就是象征"天"这一主题。

数的运用主要是求吉心理的要求。以"三"为吉数的观点起源甚早。《左传》："夏四月，四卜郊，不从，乃免牲。"《公羊传》："曷为或言三卜？或言四卜？三卜礼也；四卜非礼也。三卜何以礼？四卜何以非礼？求吉之道三。"以后则以一、三、五、七、九等奇数为"阳数"，而以二、四、六、八等偶数为"阴数"。所以在南郊阳位的祭天处，当用"阳数"。因此在天坛的建筑处理上很多地方都用"阳数"来象征天。如台基用三层，祭天的圜丘坛的坛面、台阶、栏杆所用的石块数亦是三的倍数。坛的下层平面直径二十一丈，中层直径十五丈，上层九丈。上层坛面中心铺圆石一块，外用石块

围成九环，每环石块数都为三的倍数。

在色的象征方面，由于我国历来运用深绿色的常青树如松柏等大片植于坛、庙、陵墓等建筑周围表示崇敬、怀念与祈求，从而使深绿色的松柏就具有崇敬、追念、祈求的象征。又如蓝色的琉璃瓦顶象征苍天等。

我国古代在象征手法的运用上并非固定不变的，而是根据对象所表示的主题进行象征的。如祈年殿是祈求丰年的，则以其柱子的数来象征与农业关系密切的季节时辰；地坛为祭地之所，以当时"天为阳，地为阴"的认识，地坛在数的象征上相应地采用阴数，即为偶数，如设坛二层，台阶八级，坛面铺设的石块都为双数等，这是表达的对象不同而采用与之相对应的象征手段。

祭天地同祭社稷太庙一样是十分隆重的祭祀活动，都由皇帝亲自主持进行，称为大祀。因此其在都城规划布局中位置重要。此外在都城的周围还布置有日坛、月坛、先农坛及先蚕坛等祭祀建筑。

另一种祭祀是对五岳五镇的祭祀。这是一种由来已久对永恒的冥冥大山的崇拜观念基础上发展起来，到汉代形成了对五岳五镇的祭祀。据《前汉书·郊祀志》记载：二月东巡狩至于岱宗，五月巡狩至南岳，八月巡狩至西岳，十一月巡狩至北岳，其祭祀活动"皆如岱宗之礼"。这类祭祀属中祀，以后由皇帝遣臣代祭。五岳为：东岳泰山，在山东泰安岱庙祭祀；南岳衡山，在湖南衡山南岳庙祭祀；西岳华山，在陕西华阴西岳庙祭祀；北岳恒山，北岳庙有二处：一在河北曲

图10　山东泰安岱庙

图11　辽宁医巫闾山北镇庙

阳，汉至明皆在该处祀恒山，一在山西浑源，清顺治中移祀于此；中岳嵩山，在河南登封中岳庙祭祀。五岳庙规制宏大，其中岱庙尤为壮观（图10）。五镇为：山东沂州的东镇沂山；浙江绍兴的南镇会稽山；陕西陇州的西镇吴山；辽宁幽州的北镇医巫闾山（图11）；以及山西霍县的中镇霍山。此外，还有四海四渎的祭祀，有的有庙，有的无庙则为望祭。

四

我国历史悠久,名人辈出。为了纪念他们的功德在全国各地建立了众多的名人祠。在这些名人祠中,孔庙的地位特殊,由于孔子的学说历来为各代封建统治者所推崇,因此孔庙的建造及祭祀都具官方性,而名人祠则具民间性。从而两者在建筑布局、造型、等级及庙的普遍性等方面都有显著区别。

孔庙是奉祀我国的思想家、政治家、教育家及儒家学派的创始人孔子(公元前551~前479年)的地方。孔子自汉以来一直受到封建统治者的尊重,追封为"大成至圣文宣王",并被誉为"集古圣先贤之大成"、"至圣"。故唐代称孔庙大殿为文宣王殿,宋以来则改称为大成殿。对纪念这样的一位"圣人"的庙堂,在建筑的总体布局、环境处理及个体建筑设计上都表现出庄严、神圣与崇敬的意境。这在山东曲阜孔庙中表现得十分充分。整个孔庙沿中轴线分成"前导"与主体两部分;前导部分设置了层层牌坊和门,并在前三进院子中广植柏树——我国古代纪念建筑中创造宁静、肃穆环境的一种传统绿化树种,并在层层的牌坊与门上用表彰孔子的"圣德勋迹"的醒目文字命名。这种在建筑上配以文字艺术,来具体地追思与颂扬庙主,以作为建筑艺术的补充,是我国名人祠庙建筑处理上的特色。孔庙的大门称"棂星门",相传棂星为天上文星,隐喻入儒学之门,便能成为国家有用之才。而"太和元气"、"至圣庙"等门坊及"大成殿"等都是对孔子的崇敬与宣扬。这样通过层层颂扬"圣德"的坊门,周围又有大片色调深沉的古柏,祭祀建筑所要求的庄严肃穆的纪念感亦就形成了。经过长长的前导部分,再进入孔庙主体大成殿建筑群,加之这部分的建筑群、建筑空间、建筑形式及细部色彩处理,庙主的"伟大"就通过庙的建筑艺术处理而被烘托出来(图12)。

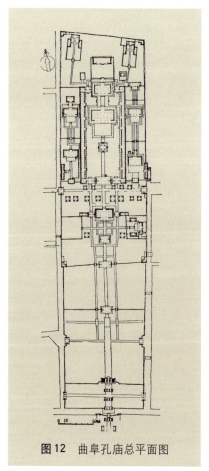

图12 曲阜孔庙总平面图

孔子被历代所推崇,及儒学对汉文化的影响,不但使孔庙的建立在时间上久,而在空间上亦广。唐宋以来不少大都邑已建有文庙。明清时各省、府、县都设文庙。各地文庙的布局都以山东曲阜孔庙为蓝本建造,只是规模缩小而已。一般都具有孔庙的基本形制,即有棂星门、泮池、大成门、大成殿及殿前祭孔时作舞乐礼仪用的宽广月台。

历史上有汉高祖用"大牢"祭孔子的记载,以示儒学的正统地位;武则天继唐高宗得帝位,为表明自己的正统地位亲至孔庙行礼,赠太师名号,并命诸州营建孔庙。全国府县普遍建立文庙,可能与宋代开始实行庙学合一的制度有关。宋范仲淹任苏州知府时,将府学与文庙合于一处,学作为习文之所,庙则作为习礼仪之处。此举颇得朝庭嘉许,并于庆历四年(公元1044年)诏示全国仿效,遂有庙学合一,左庙右学之制。由于庙学合一,兴学必建庙,这可能是明清以来全国各府县中多建文庙的原因吧!文庙建筑群原已颇具规模,再在其旁加上学,则在府县城的建筑群中更显宏大瞩目,地位更为突出。

名人祠是用来奉祀历史上在某方面为国家、民族作出杰出贡献与表率作用的人物的。例如为奉祀在文化上有显著成就的名人而建立的成都杜甫草堂、四川眉山三苏祠;奉祀对我国史学作出巨大贡献的汉代史学家的司马迁祠;纪念为国家及民族进行英勇奋斗而作出表率的民族英雄的史可法祠、林则徐祠;奉祀足智多谋、鞠躬尽瘁死而后已的三国政治家的诸葛武侯祠等。

名人祠在性质上与祭天、地、山、川、日、月等自然界的建筑不同,也与祭祖宗的太庙、家祠不同。祭祀自然界的建筑实质上是为巩固统治权服务,祭祀祖宗的太庙家祠是为感恩而设,而名人祠则是为发扬历史上名人的可贵精神及褒奖其杰出贡献而建立。它一般不是由官方兴建,而是由地方、民间设立,供百姓瞻仰,同时,也以其精神教育百姓。因此,名人祠具有广泛的民间性与教化性。这些祠一般是设在名人的家乡或其曾经工作生活过的地方。这类祠往往从名人的故宅发展起来,故一般祠的建筑造型及装饰朴素,多带民居风格及地方特点。名人祠通常以匾额、楹联、碑碣等文字来记述及颂扬名人的事迹。例如成都武侯祠中就是以上述方式来具体点明诸葛武侯的历史功绩,此外,还在祠中陈以诸葛亮的前后出师表,这既能使人欣赏其优美文笔,更能使人了解其抱负、胸怀、气质及为人。

在我国的祭祀建筑中多设置神像或牌位作为祭祀的对象。在祭祀自然界的建筑中多用牌位;而名人祠则以立偶像居多。

名人祠除采取独立布置外,往往还有祠墓合一的布局方式,即在祠旁或祠后设墓,如杭州岳庙的右侧为岳坟;扬州史公祠的左侧为史可法墓;陕西韩城司马迁祠后为司马迁墓等(图13)。这种祠墓结合的方式由来已久。司马光《文潞公家庙碑》:"先王之制,自天子至于官师皆有庙……。汉世公卿贵人多建祠堂于墓所。"实物则有山东肥城孝堂山汉郭巨墓祠。

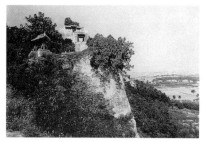

图13 陕西韩城 司马迁祠

可见早在汉代已有祠墓组合的方式。

此外,名人祠还往往附有园林或绿化。古代的名人祠一般多为当地的公共场所。园林的设置使人们常在瞻仰凭吊之余,能兼游园林,故名人祠常成为一地的名胜游览点,吸引大量的游客。如成都武侯祠的西侧设园林;四川眉山三苏祠东西北三面绕以园林等。有的则将祠设在风景优美的游览区,如范仲淹祠设在苏州天平山风景区;张飞庙设于四川云阳县城对江的风景区等。而名人祠的院内也往往大量植树,使祠的环境具有纪念气氛。如唐代大诗人杜甫曾在《蜀相》诗中生动地描绘了武侯祠的气氛:"蜀相祠堂何处寻,绵官城外柏森森。"可见,名人祠具有纪念性、教化性、地方性或游览性的特点。

五

中国古代的礼制建筑,除帝王亲自主祀或遣使臣主祀的坛庙,以及民众可以参拜的名人祠庙之外,数量较多并分布较广的是按封建官吏制度所设的家庙,用以祭祀对国家、社会以及宗族作出贡献、深受族人敬仰的祖先或者作为偶像崇拜的列祖列宗。家庙,也称影堂,自《朱子家礼》一书将其称为祠堂之后,遂为以后的通称。据《大清会典》所载,祠堂的格局是以官吏的级别颁有定制的。

中国古代由母系氏族社会发展到父系氏族社会,继而由氏族发展到部族,从部族发展到国家与民族。在这样长期的演化过程中,帝王、公、侯、伯、子、男的血统观念得到了深化。加之帝王分封诸侯,由上至下继承了周代宗族分支统治的体系,在人们的观念中,把血统的繁衍与承继,以及宗族的维系,看成是一件至关重要的大事。同时,在中国古代社会把内心修养的"德"和行为规范的"礼",作为推行统治的思想基础。因此,社会上大力推行"孝"道,将"德"作为精神统治的横断面,将"孝"作为精神统治的纵断面,追求"德孝双全","有冯有翼,有孝有德,以引以翼;岂弟君子,四方为则"(《大雅·卷阿》),在追念宗祖的前提之下,提倡相忍相让,精诚一致。这种思想从帝王一直推演到社会基层的家族,从而使帝王统治权力得以维持长久。

在典籍中对祠堂的营建颁有定规,其位置一般定在宅东,称"左庙右寝";规模形制也受约于官吏等级。然而在实践中却竞相追求华美精致,以夸耀族人的财势地位。事实上,祠堂在地方已经成为巩固家族统治的一

种权力的象征。祠堂建筑常常以其庞大的规模,豪华的装饰,精致的雕琢,程式化建筑布局等来光宗耀祖,并表现出族权的尊严,成为宗族上层的骄傲,也成为对本族下层及对立宗族的一种威慑。祠堂虽然是祭祀性建筑,但在其中可以根据族规、族训来教育族人,由族长来行使族权。这种在祠堂中进行宗族组织活动,乃是封建统治的一种补充。违训者必须在祠堂中的祖宗牌位前当众思过,严重者则逐出宗祠。它可以说是一种封建道德法庭,因此在建筑布局以及艺术处理上,大多表现出庄重肃穆的气氛(图14)。

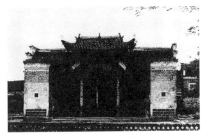

图14 江西吉安梁家祠堂

祠堂建筑的功能远比前述复杂,它虽是祭祀祖先神灵之所,又似公堂衙署,同时它又作为宗族成员的社会交往的场所。斋餐是对祖宗祭祀的重要内容之一。以人间佳肴美酒,供祖先在天之灵食用,被认为是对祖先的祭祀与崇敬;并认为祭祀后斋餐已经祖先"饮用",子孙再食能得到祖先余荫。因此,参与祭祀及宴饮同族团圆是族人的权利与义务。在这里还常常附设义学、义仓和戏台,形成一个庞大的建筑群,因此它又表现出公共建筑的民俗性质。由此可见,祠堂又同其他坛庙建筑的封闭和威严的风格不同,在建筑空间的组织上,以及造型和装潢处理上,又融进了民俗文化的艺术风格。

祠堂建筑,它如同一个宗族的象征,是族人的精神支柱,并且可以成为夸耀家族财力和地位的手段,因此每一个家族都潜心尽自己最大限度的财力和物力,来建造自己家族的祠堂。这类建筑不仅在建筑技术上可以成为当时当地发展水平的代表,而且在建筑艺术上也是地方建筑匠师所能达到水平的高限。祠堂建筑不仅用料考究,加工精细,在装修工艺上更是着意发挥小木作、砖雕作、石刻作、粉塑作等高超的水平,表现出华美的气氛。

祠堂建筑根植于民间,虽有《大清会典》所载统一颁布的制度的控制,但它能更多地直接吸收民间建筑艺术的成就,比官式建筑更具有明显的地方风格。它的建筑艺术处理更多地从民间建筑直接吸收营养,它同民居建筑一道构成我国古代丰富多彩的地方建筑文化(图15)。

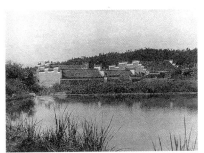

图15 江西景德镇金家祠堂及民居

【图版】

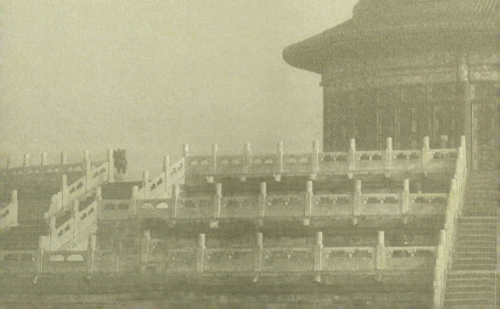

天坛 北京市

天坛位于北京正阳门外大街的东侧，是明清两代皇帝每年祭天及祈丰年之处。天坛建筑群是祭祀性建筑中的代表作，也是中国古建筑中的优秀作品。

此地原为都城南郊。明中叶以后，这一带已发展成繁华的手工业及商业区，为了加强对都城防卫及对这一区的保护，于明嘉靖三十二年（公元1553年）加筑了一个长条形的外城，将天坛围入外城之中。

天坛始建于明永乐十八年（公元1420年），至明嘉靖九年才形成现在的规模。整个天坛建筑群由内外两重围墙环绕，南边围墙左右二角方形，北边围墙左右二角圆弧形，象征"天圆地方"。天坛由祭天的圜丘，祈谷丰收的祈年殿，皇帝斋宿的斋宫及为祭祀服务的神乐署、牺牲所四组建筑组成。前三组建筑较为重要，置于里重围墙之中，一组次要的服务性建筑则置于西侧外重围墙内。天坛的主要入口在西面，面向正阳门大街。四组建筑中以圜丘及祈年殿两组建筑为天坛的主体。圜丘祭天位于南端，祈年殿祈丰年位于北端，这两组建筑在一条南北向的轴线上相距约400米，以宽30米高4米的宽直大道相联系，从而使天坛及祈年殿两组建筑形成一个整体。主轴线以西布置斋宫及神乐署两组建筑，并使此两组建筑与主轴线有一定距离，以创造一个良好的祭天环境。面积巨大的天坛范围内广植茂密的柏树，造成一种宁静肃穆的祭祀性气氛。天坛不仅创造出优秀的建筑，也创造了非凡的环境，从而成为我国建筑史上出类拔萃的不朽之作。

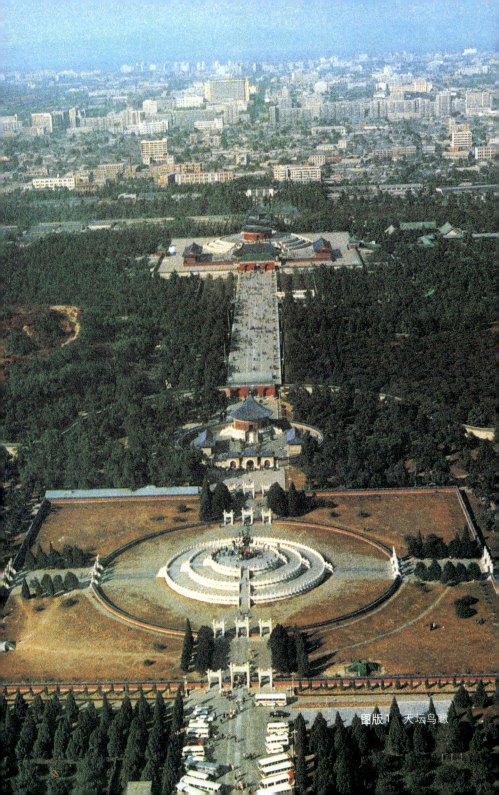

图版1 天坛鸟瞰

图版2 圜丘全景

每年冬至日皇帝在此祭天。坛由两重围墙围绕。内墙平面圆形，与圜丘成同心圆。圆是中国古代"天圆"观点的反映，这是设计上象征主义手法的表现。外墙平面方形，围墙较矮，对比之下就显得圜丘台较高。墙外是大片深绿色的柏树林，其上就是一片冥冥青天，这使洁白明亮的圜丘台与青天的关系在视觉上更为密切。

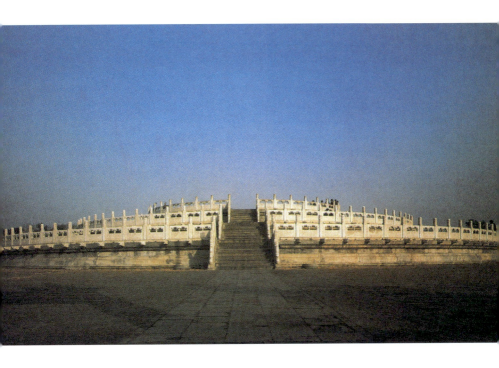

图版3 圆丘

圆丘是由三层白石台基砌成，呈圆形，东、南、西、北有四出踏道通向圆丘顶面，顶面直径约26米。圆丘每层围有汉白玉栏杆和栏板。由于古人迷信九是所谓"阳数之极"，以示天体的至高至大，故坛的台面、台阶、栏杆条石数均为九或九的倍数。

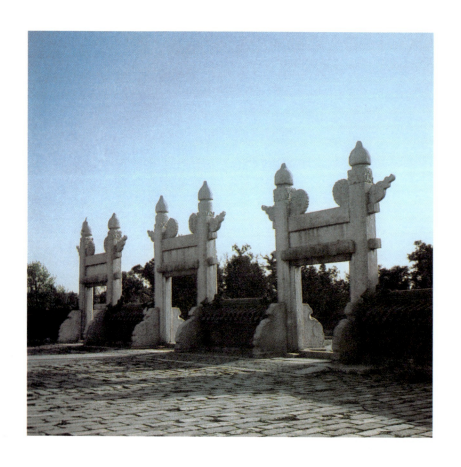

图版 4 圜丘棂星门

棂星门是圜丘的出入口,设于内外两重围墙的四面正中。这种四向设门的双轴线对称布局尚具西汉以来的礼制建筑平面布局特征。棂星门由白石构成,每门三道,中间主门较高,主次分明。高矗的白色棂星门与左右红墙蓝顶的低矮围墙结合,使出入口的形象突出。

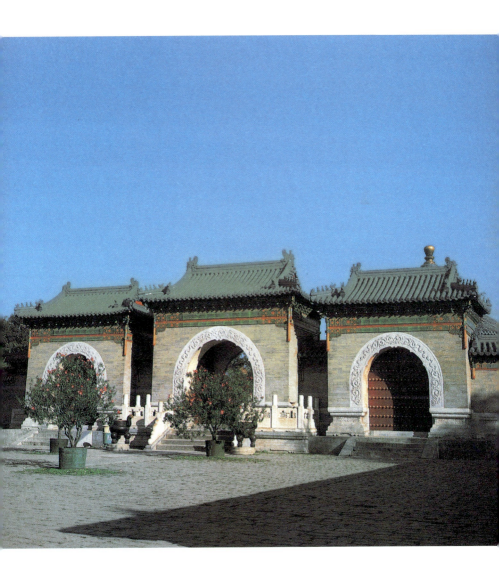

图版5　皇穹宇券门

　　皇穹宇券门由三栋歇山顶砖石券门组成，中间的券门略高大，并围以白石栏杆，以突出主体。券门与其南向的圜丘棂星门遥向对应，整个券门比例协调，形象稳重，加工精致。

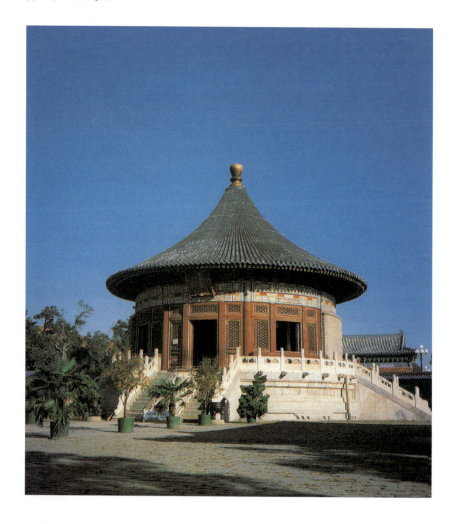

图版 6 皇穹宇

　　皇穹宇为圜丘的附属建筑,是平时供奉"昊天上帝"牌位的地方;皇帝祭天时才将牌位由皇穹宇移到圜丘台上进行祭祀。皇穹宇平面圆形,置于较高的白色须弥座台基上。正面约三分之一强的圆弧范围内开设加工精致的朱红色门窗,其余则为磨砖对缝的墙体,其上为蓝色圆攒尖琉璃瓦顶。建筑加工精巧,比例匀称。皇穹宇院子中左右两侧设有平面长方形的配殿各一,院子也围成圆形。

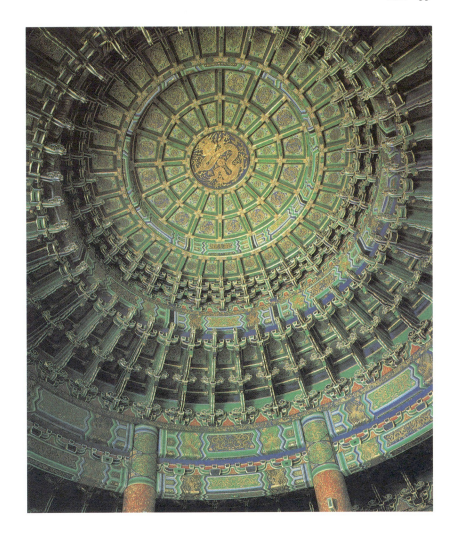

图版 7　皇穹宇天花

　　皇穹宇内部的圆形天花由向心排列的镏金斗栱承托,整个天花由支撑它的结构构件及藻井天花共同组成一有机整体,装饰效果极佳。八根红地卷枝莲金花彩绘的金柱支撑着整个天花,使室内呈现出一派庄严华丽的格调。

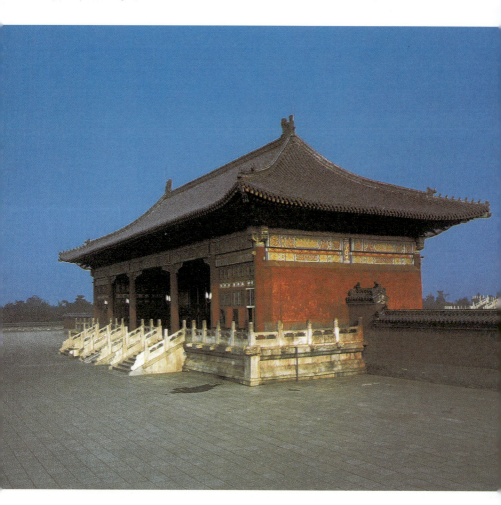

图版 8　祈年门

　　祈年门是祈年殿的大门,面阔五间,庑殿顶,门四周围有白石栏杆,建筑形式的等级极高。

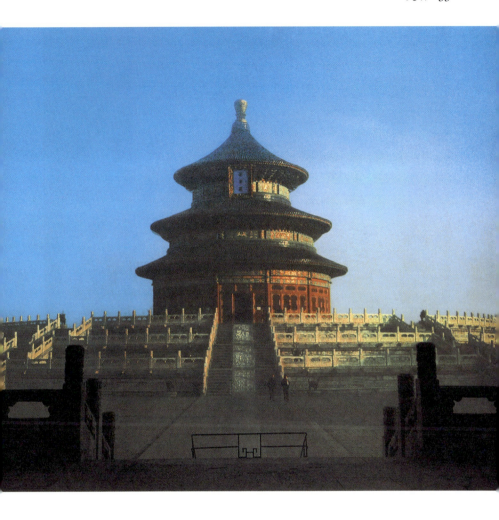

图版 9　祈年殿正面

　　祈年殿为皇帝祈丰年之所。此组建筑由祈年门、祈年殿、左右配殿、皇乾殿及神厨、神库、宰牲亭组成。祈年殿平面圆形,直径26米,建于高约6米的圆形三重白石台基上。殿身无墙体,一周全为朱红色柱及槅扇。上为三重檐圆攒尖顶,顶逐层向上收小,并以攒尖顶高高矗向天空。这既使建筑稳定庄重,并具有"向天"感,又以三重蓝色琉璃瓦顶来象征青天。

　　祈年殿虽为天坛的两组主体建筑之一,但从整个天坛建筑群的空间构图看,较之扁平的圜丘具有无可争辩的构图重心地位。

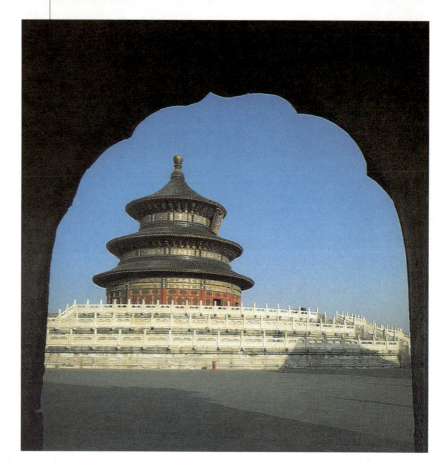

图版10 祈年殿侧面

祈年殿建筑群在创造天的神圣崇高,以及祈年殿与天的关系密切的意境上是极为成功的。这除了祈年殿本身优美的造型、比例及色彩以外,是通过下述环境处理手法来表现的:

——进入祈年门北望祈年殿有一个适当的视距;
——两侧的配殿远离祈年殿,处于视范围以外;
——祈年殿后的皇乾殿置于被祈年殿及三重台基遮挡的位置。
——一反通常用建筑及高围墙把主体建筑封闭在院子内的方式,而是用高仅1.8米左右的矮围墙;另一方面则以三重洁白的台基把祈年殿高高托起,同时由于祈年殿院子地面高出院外地面4米,院外高大茂密的柏树林此时仅露树冠,对比之下祈年殿则超然在上,似有凡界尽在脚下之感。

通过上述处理后,进入视线的仅仅是矗向天空的祈年殿与其上的冥冥青天,以及在下的色调深沉的大片柏树林,静谧、肃穆、与天接近之感不觉油然而生。

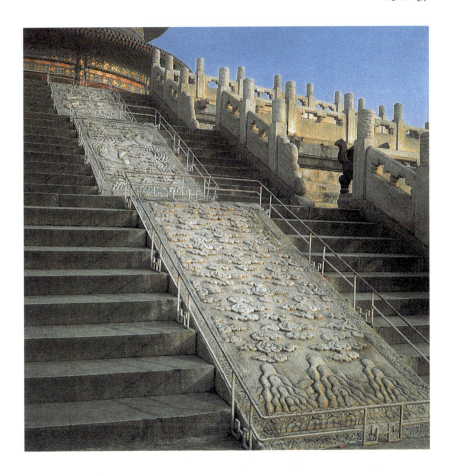

图版11　祈年殿御道踏跺

　　祈年殿矗立在面积为5900平方米、高6米的三层汉白玉圆形台基上。正中踏步铺有石雕御道,雕饰十分精美,龙飞凤舞,祥云升腾,大大强化了建筑的主题。这一处理不仅体现了建筑的等级,而且使建筑群的主轴线更为突出。

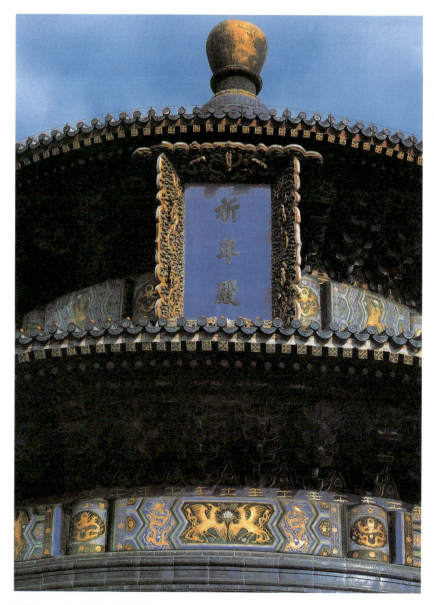

图版 12 祈年殿匾额及屋檐细部

　　匾额底板为蓝色,上书"祈年殿"三个金字,四周斜边框金黄色,有细致雕饰。匾额悬于顶层檐下,由于所处位置较高,故其尺度较大,因此十分醒目。

图版 13　祈年殿门窗装修

　　祈年殿周身无墙壁，檐柱间都设朱红色门窗槅扇，槅扇加工精致。

图版 14 祈年殿额枋彩画及窗细部

　　祈年殿额枋彩画极其华丽，龙凤图案为其主题，并在布局上采取交替方式，上下左右不断变换，既有统一又有变化。

　　门窗花格采用三交六椀形式，在红色大漆之上用金色的铜箍点缀，显得十分典雅。

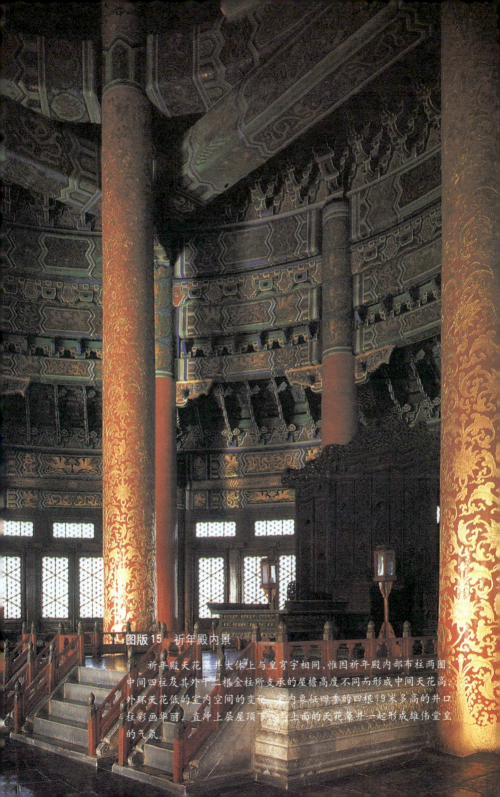

图版15 祈年殿内景

祈年殿天花藻井大体上与皇穹宇相同,惟因祈年殿内部布柱两圈,中间四柱及其外十二根金柱所支承的屋檐高度不同而形成中间天花高、外环天花低的室内空间的变化。室内象征四季的四根19米多高的井口柱彩画华丽,直冲上层屋顶下,与上面的天花藻井一起形成雄伟堂皇的气氛。

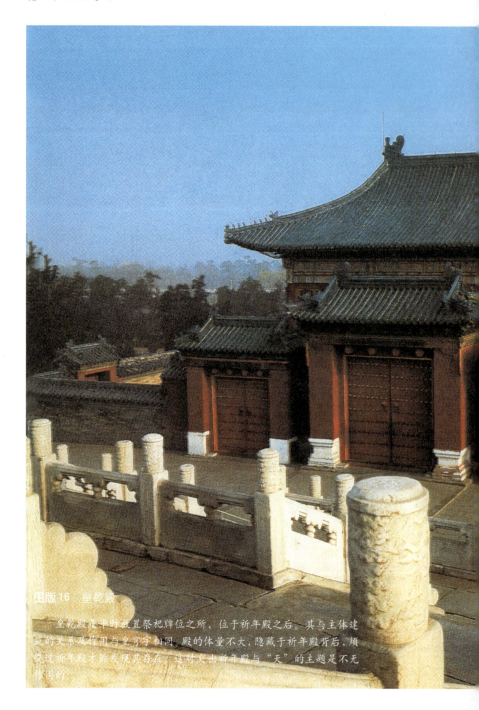

图版 16　皇乾殿

皇乾殿是平时放置祭祀牌位之所,位于祈年殿之后。其与主体建筑的关系及作用与皇穹宇相同。殿的体量不大,隐藏于祈年殿背后,须绕过祈年殿才能发现其存在。这对突出祈年殿与"天"的主题是不无作用的。

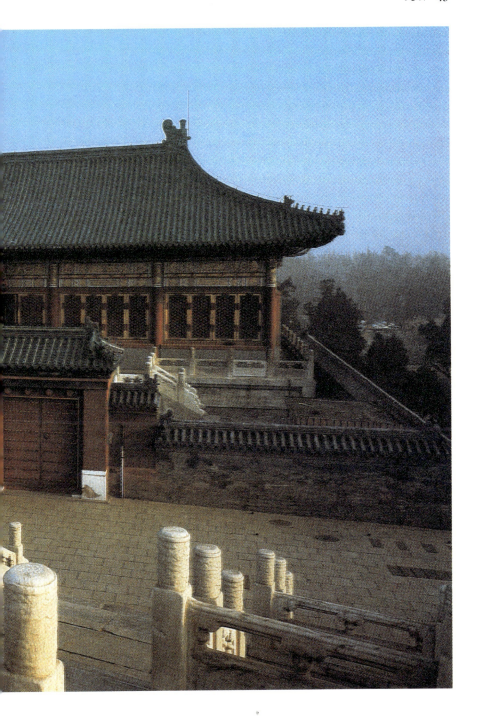

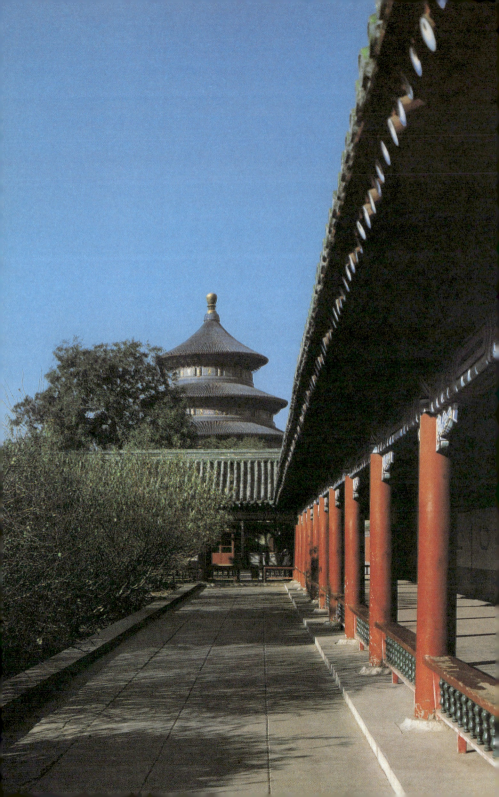

图版 18　宰牲亭

宰牲亭是屠宰祭祀用的牺牲之所。平面六边形，为一井亭。

图版 17　祈年殿神厨及长廊

　　长廊是神厨、宰牲亭通往祈年殿东便门的联系廊。神厨与宰牲亭是祈年殿的辅助建筑。它们位于祈年殿院子外的东侧，其地面较祈年殿院子地面低4米，同时又被隐藏在浓密的柏树林之中，为祈年殿的意境设计创造了有利条件。长廊有两次曲折，避免了单调感，中间一段长廊较长，其廊柱形成强烈的透视感，透视的终点，即为高高在上的主体建筑祈年殿。

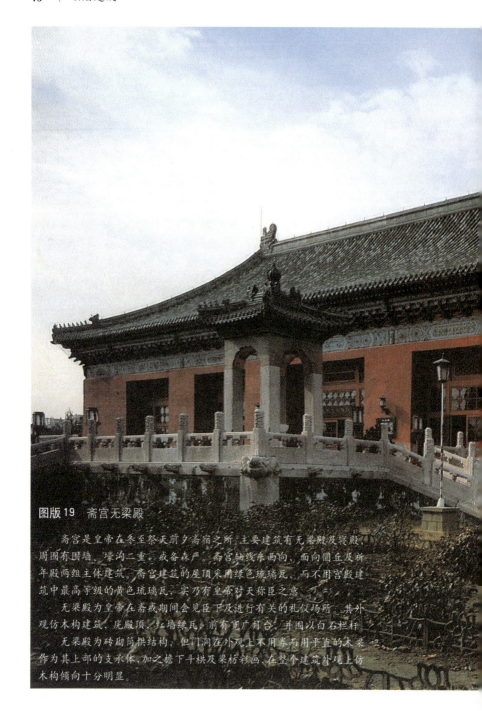

图版19 斋宫无梁殿

斋宫是皇帝在冬至祭天前夕斋宿之所。主要建筑有无梁殿及寝殿。周围有围墙、壕沟二重,戒备森严。斋宫轴线东西向,面向圆丘及祈年殿两组主体建筑。斋宫建筑的屋顶采用绿色琉璃瓦,而不用宫殿建筑中最高等级的黄色琉璃瓦,实乃有皇帝对天称臣之意。

无梁殿为皇帝在斋戒期间会见臣下及进行有关的礼仪场所。其外观仿木构建筑,庑殿顶,红墙绿瓦,前有宽广月台,并围以白石栏杆。

无梁殿为砖砌筒拱结构,但门洞在外观上不用券而用平直的木梁作为其上部的支承体,加之檐下斗栱及梁枋彩画,在整个建筑外观上仿木构倾向十分明显。

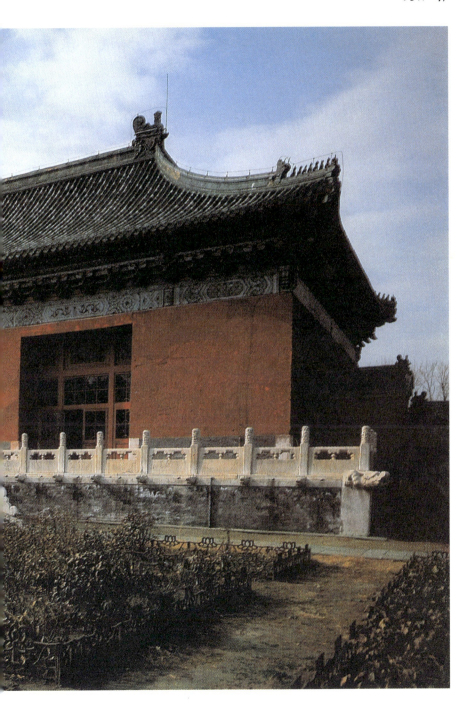

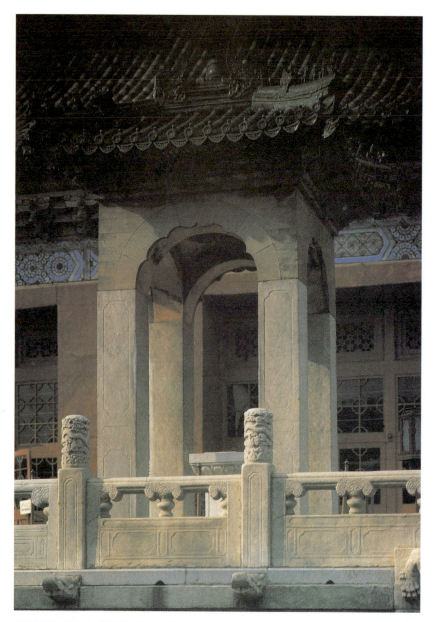

图版 20　斋宫无梁殿前砖石小亭

小亭为覆盖殿前的陈设品而建,四根方形石柱支撑起其上的砖拱及亭顶,造型小巧挺秀。

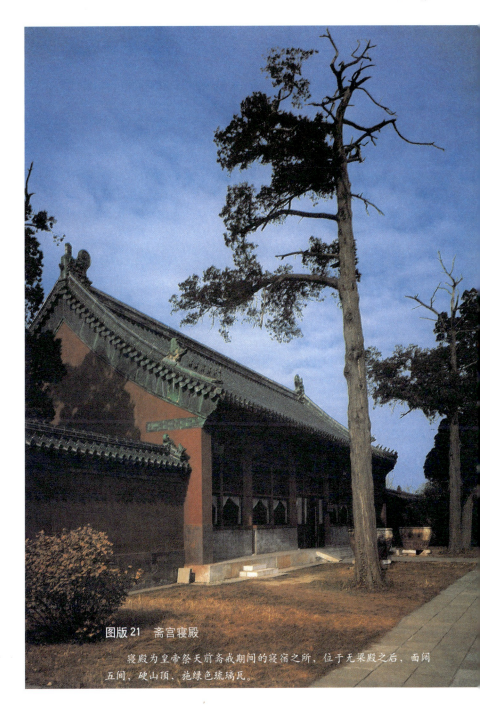

图版 21　斋宫寝殿

寝殿为皇帝祭天前斋戒期间的寝宿之所,位于无梁殿之后,面阔五间、硬山顶、施绿色琉璃瓦。

地坛 北京市

地坛又名方泽坛,位于北京城北安定门外,以取其天南地北之意。

地坛建于明嘉靖九年(公元 1530 年),每年夏至日出时,皇帝亲自或派人来行祭礼。

与天坛相对照,取其天圆地方之意,其坛台为正方形;两层方台即是地坛建筑群的主体。紧靠方台之南有皇祇室,其西有神库、神厨等,斋宫安置在西北角。

整个地坛建筑群,按祭祀活动的要求疏密有致地形成若干建筑组团,并被茂密的古柏簇拥着。惟独方坛周围空旷异常,从而使祭祀性的建筑性格显得分外突出。

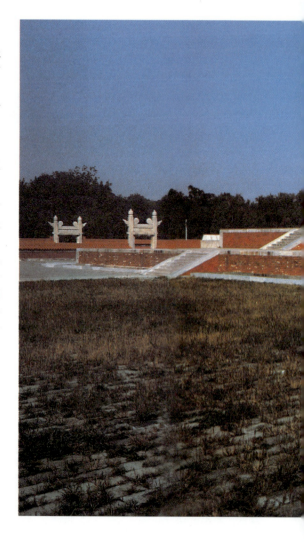

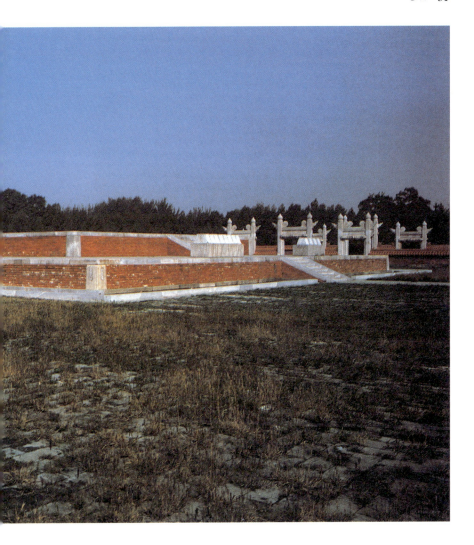

图版 22　方泽坛全貌

　　地坛建筑群的核心方泽坛为一方坛。方坛为两层，其面积的数目，均与六有关，正如九代表天一样，以六代表地，取其数字的内涵予以象征。方泽之泽，意为水；方坛四周设沟环水，以其象征江河湖海之上被拱卫的就是被祭祀的大地。

　　方坛四周空间宽阔，虽有两重方形围墙环绕，但形态低矮，更显得地之博大。两层围墙内矮外高，层次分明，墙外古柏相形远退，使原本宽广的方泽坛空间更显开阔。

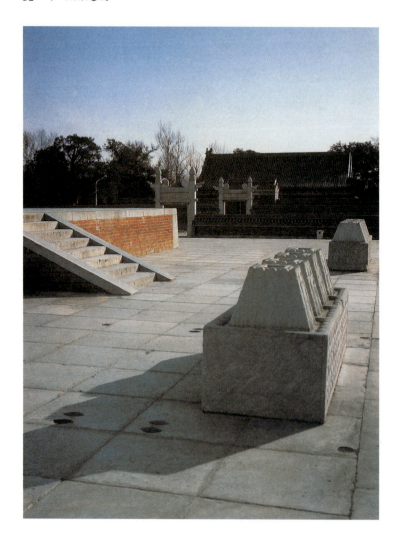

图版 23 自方泽坛南望皇祇室

地坛方台的四方，在两层围墙上，均设有汉白玉的棂星门，东西南三方为门一道，惟北方置三门两重，显然地坛尊从北为上，整体布局采取坐南面北。

皇祇室位于地坛之南，在方坛轴线的尽端，显然是地坛建筑群的最后一组建筑，且地位突出显要。施黄琉璃瓦单檐歇山顶建筑的皇祇室，是用来供奉皇地祇神牌位的地方。牌位只在祭祀之时请上方泽坛，平时则供奉在此，因此皇祇室建筑呈一独立的四合院配置在方泽坛之南。

日坛 北京市

日坛原名朝日坛,按日东月西的惯制,日坛安排在北京城东朝阳门外。这里是皇帝祭祀太阳神的地方。

坛台为方形,然而围墙采用圆形,仍有天地的寓意。祭祀太阳,系朝日面阳而祭,故主要入口辟在西侧,使祭祀者面阳而来。

明代日坛的台面为红色琉璃瓦,以象征太阳,清代改为方砖墁地,推测将象征太阳的红琉璃瓦踏在脚下,既不合体统,行走也不甚方便。日坛之方台只一层,长宽五丈,高五尺九寸,四面设九级台阶。每年春分日出时,皇帝亲自或派人来此举行祭祀。

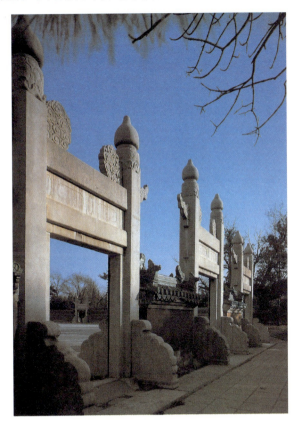

图版 24 棂星门

围绕方台的围墙为圆形,周长七十六丈五尺,北东南三方建有一门道的汉白玉棂星门,惟正西方由三组棂星门组成,以突出主要入口的方向性,使皇帝或遣臣前来祭祀时,确保面阳而至。

红墙绿瓦白门,而三组棂星门又中高旁低,其艺术形象甚为生动。

月坛 北京市

月坛原名为夕月坛,与日坛相对,安排在北京城西阜成门外。这里是皇帝祭祀月神的地方,同时也配祀二十八宿,木火土金水五星及周天星辰。每年秋分时节,皇帝亲自或派人到月坛祭祀月神。

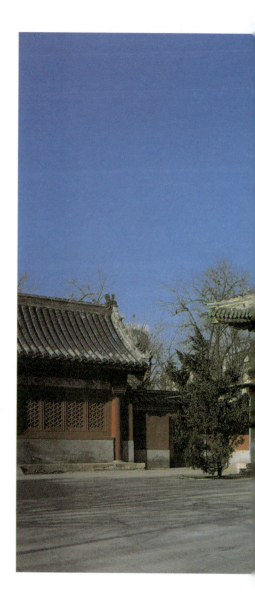

图版 25 具服殿

月坛与日坛的总体组成基本相同,除方形坛台外,尚有棂星门、神库、神厨、宰牲亭、钟楼以及具服殿等建筑。月坛具服殿在月坛总体的东北角,与钟楼隔南北轴线相望,但入口均南开。月坛具服殿建筑的形制,如同典型的北方四合院,但正房为大式歇山顶三间殿,厢房为两坡顶悬山式三开间建筑,主从分明,井然有序。

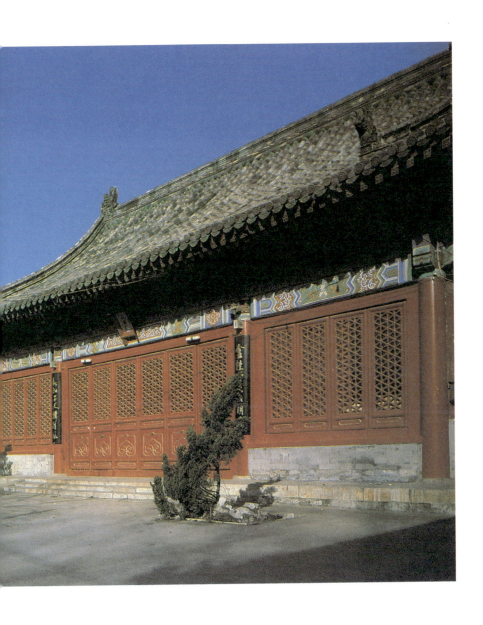

太庙 北京市

太庙是明清两代皇帝每逢大典时祭祀祖先的地方。按"左祖右社"的古制,太庙布置在故宫中轴线端门的东侧,并同西侧的社稷坛相对而立。太庙建筑群共有三重围墙,外两重围墙之间布满了苍劲的古柏,造成一种强烈的严肃而又宁静的气氛。第二重围墙正南开琉璃砖门,进门即正对第三重围墙的戟门。门内沿中轴线布置封闭式的前、中、后三进大殿。前殿为太庙正殿,中殿为寝宫,后殿为祧庙。

太庙占地约16.5万平方米,建于明永乐十八年(公元1420年),嘉靖二十三年重建,现基本保持明嘉靖年间重建时的规模,清乾隆时又曾重建。

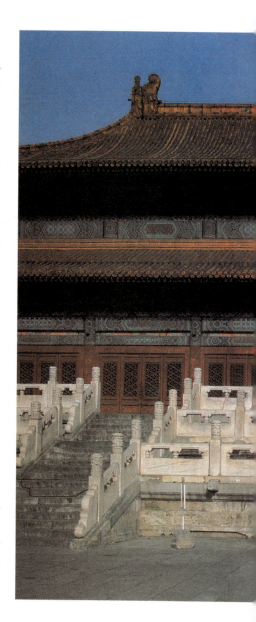

图版 26　正殿

太庙正殿,面阔原为九间,清代改为十一间,重檐庑殿顶建筑,与故宫太和殿同属第一级,但尺度稍逊,它是皇帝举行祭祀时行礼的地方。每到年末大祭时,将寝宫中供奉的皇帝祖先牌位移到这座殿内,举行所谓[袷祭]。牌位置于龙椅之上,仪式极其隆重。为了创造环境气氛,殿内装饰用黄色檀香木粉涂饰,色调淡雅,气味馨芳。

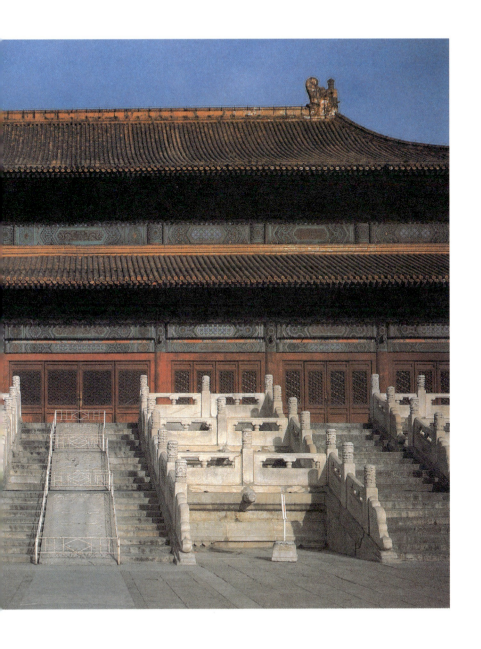

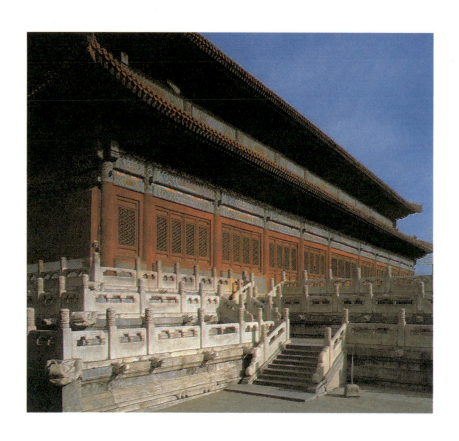

图版 27　正殿局部

　　十一开间的太庙正殿置于三层汉白玉台基上，虽不如太和殿的台基高大，但已十分雄伟。开间所形成的强烈的横向节奏，台阶和栏杆所形成的纵向节奏，加之台基和檐口的水平构图，使大殿倍显庄严宏丽。

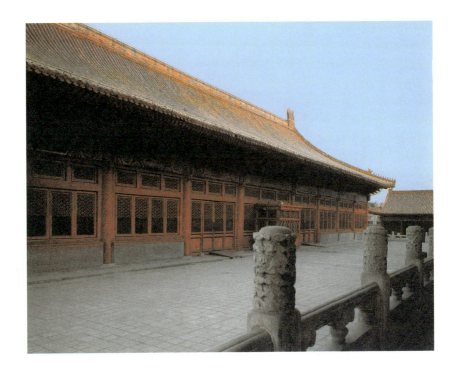

图版 28 寝宫

　　寝宫位于正殿后部,为九开间单檐庑殿顶建筑,是平时供奉皇帝祖先牌位的地方。

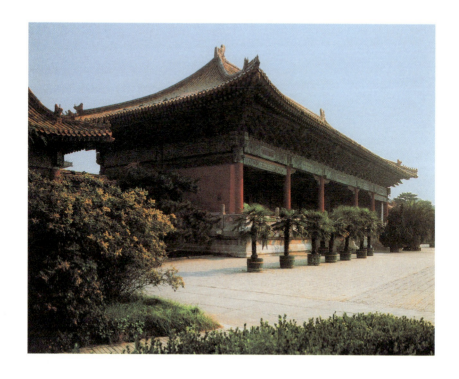

图版 29　戟门

　　这是太庙第三重围墙的南门。由于祭祀的仪式规定在门外有列戟的仪仗,所以这座门称为戟门。戟门坐落在一层汉白玉的台基上,且有石栏环绕,系单檐歇山顶五开间、当心三门的建筑。造型庄重,梁架简洁,天花华丽而不失纤巧,屋顶曲线幽美,出檐豪放,显示了明代建筑的主要特征。

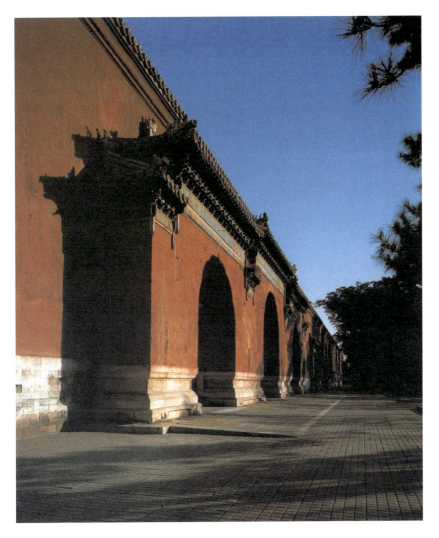

图版 30　琉璃顶砖门

　　太庙的第二道围墙，高 9 米，形势威严；在南向正中设券门三道，虚实相间，尺度宜人。此门贴附于墙面之上，下为白色汉白玉须弥座，上为红色实墙，券洞开设其中，虚实比例适度。门洞的顶部盖以琉璃瓦，其檐下斗栱、额枋彩画以及垂花柱等，均以琉璃件装饰。这三门琉璃砖门，形如牌楼，却又贴于墙上，与长而高的平直墙面，形成鲜明的对比。其色彩鲜明，造型优美，使太庙的中轴线及中部入口，显得十分突出。

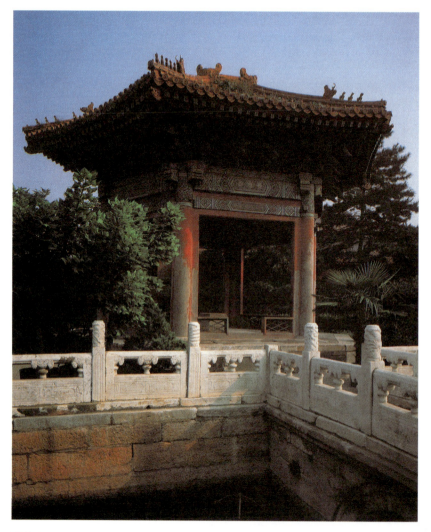

图版 31　井亭

　　由第二重围墙的琉璃砖门入内,东西两旁有神库和神厨,在这里配制和准备祭品。院内东西走向横亘一条金水河,上设七座石桥,正中所见,系第三重围墙的正门,即戟门。井亭即位于金水河与戟门之间的东西两侧。

　　井亭造形挺拔,形制典雅。它虽然是根据祭祀活动的要求,并配合神厨和神库而建;但在这里,井亭却成功地起到了丰富建筑群空间艺术效果的作用。

太庙 63

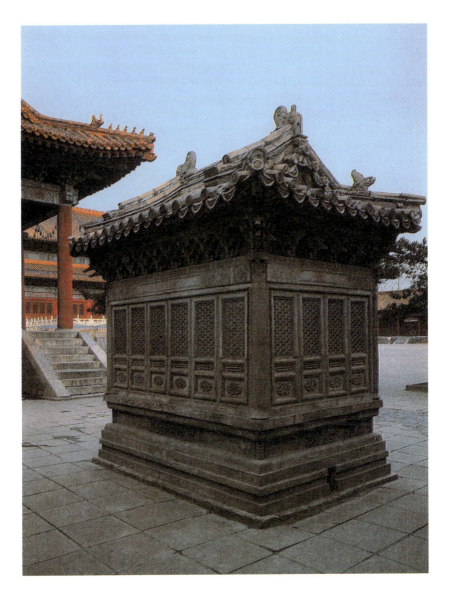

图版 32　小燎炉

　　小燎炉在太庙正殿大院内的西南角，是举行祭祀活动时焚烧祭品的地方。小燎炉为青砖砌筑，但其造型模仿木构建筑，下部为砖砌须弥座，上部仿木结构的柱、枋、斗栱以及菱花槅扇门和彩画，均由砖造或砖雕。整座燎炉，就如同一座古典建筑的模型一样，造型甚是精美。

社稷坛 北京市

明清两代的社稷坛,位于北京紫禁城的西南角,与太庙相对而立,符合古代都城左祖右社的格局原则。

太庙建筑群的总体布局,是由南向北展开;社稷坛则相反,其总体布局是由北向南。坛北设正门三间,进入正门又有大戟门,再南是拜殿,最后是用矮墙围绕的方形社稷坛台。

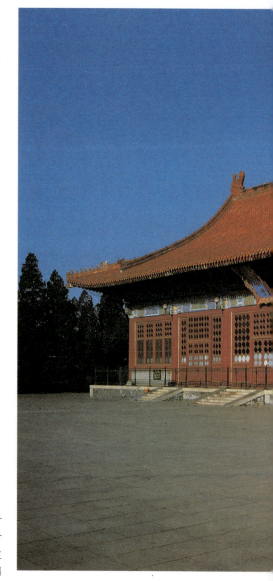

图版33　拜殿

拜殿是明清两代皇帝主祭社稷时用来休息的地方,或正当举行祭祀时遇风雨,可改在其中举行礼仪。拜殿建于明永乐十九年(公元1421年),面阔五间,采用黄琉璃瓦、单檐歇山顶,内部采用彻上露明造。

社稷坛 65

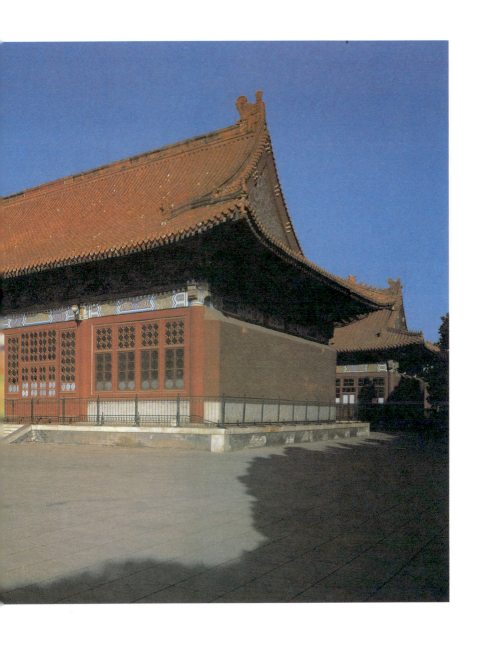

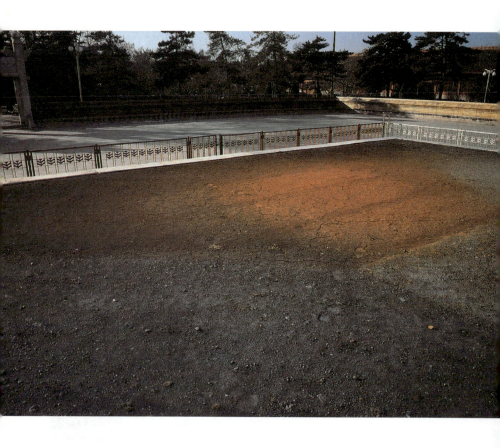

图版34　五色土方坛

　　社稷坛为三层方台,最上层方广四丈七尺九寸五分,表面铺以五色土。依据天干地支和五行的学说,金木水火土是最基本的五种物质,它们代表五方五色,所以坛台上的五色土,就成为全国疆土的象征。

　　方坛周围以低矮的围墙环绕,向内的墙面四方的色彩与坛面五色土的四个方位的色彩相一致,用琉璃砖贴面。

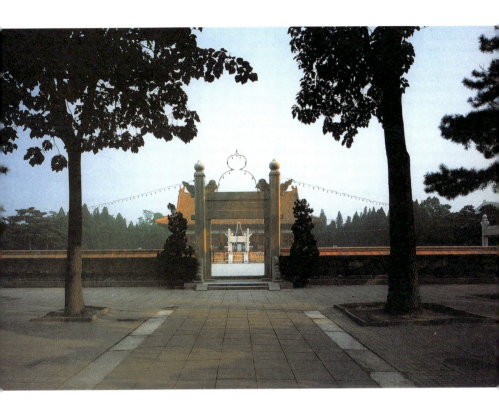

图版 35　棂星门

　　社稷坛方台周围的矮墙外表面为黄色琉璃砖贴面、形态低矮平直。其东南西北每一方的中部，均直立一樘汉白玉的棂星门，形式与色调皆极生动，在周围古柏的掩映之下，富有神奇色彩。

岱庙　山东省泰安市

"岱"是泰山的别称,故而将东岳庙称之为岱庙。它是泰山规模最大、布局最完整的建筑群,是历代帝王举行封禅大典和祭祀泰山神的地方。

岱庙创建年代久远,唐、宋、元、明、清历代皆有扩建和重修。

整个岱庙建筑群,以南北为线划分东、中、西三轴,周环十多米高的城墙,共分大小八个门,城墙四隅建有四个角楼,颇具城堞式宫殿建筑群的艺术风貌。

图版36 "遥参亭"坊

"遥参亭"是岱庙建筑群南北轴线上的第一组建筑,实为岱庙的入口。自此向北轴线直抵泰顶的"南天门",古代帝王凡有事于岱宗,均先在此"草参",再入庙祭祀。

"遥参亭"前临御街,清乾隆三十五年(公元1770年)在门前建造石坊,额上刻字"遥参亭"。清光绪六年(公元1880年)在坊前增建方石垒砌的双龙池。池前石碑——《双龙池碑》和《万古流芳碑》均系同期建造的记事碑。此地是岱庙的第一个景观。石碑、龙池、石坊,以及背后"三座门"式歇山顶的南山门,加上铁狮与旗杆的陪衬和古槐的烘托,气势巍然。由此极目远眺,岱顶历历在目。

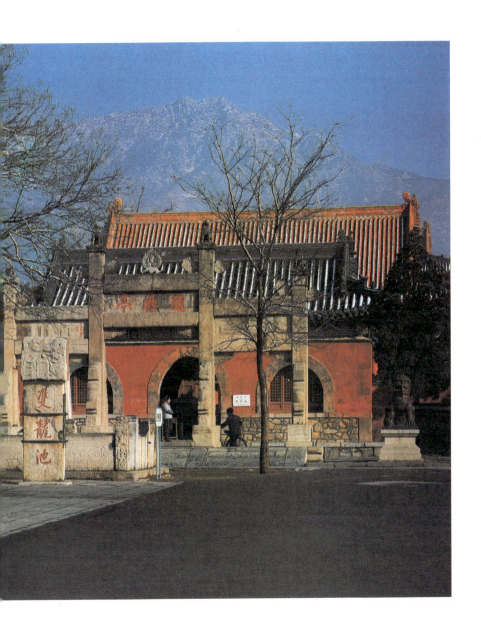

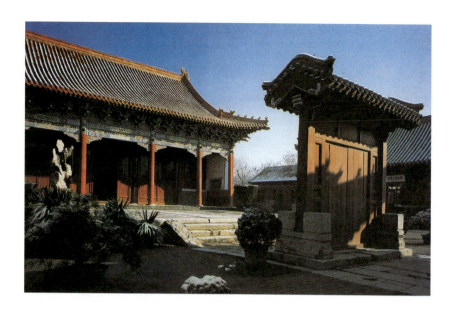

图版37 "遥参亭"庭

作为岱庙前庭的"遥参亭",占地南北长66米,东西宽52米,由南山门、正殿、配殿和后山门组成。

唐代称此为"遥参门",宋代在门内建高亭,称"草参亭",明代拓建,清嘉靖十三年(公元1534年)改为"遥参亭"。因前确有参亭建置,且为"重檐四面十六角,崚嶒绮丽"(明汪子清《泰山志》),故将四合院的庭沿以亭相称。

庭内台基之上建有正殿,系五开间、四柱五架梁前后廊式、黄琉璃瓦歇山顶建筑。明清期间殿内供奉碧霞元君像。

进南山门,迎面是一木构的"仪门",独立于庭内,并与正殿遥遥相对,既是"门",又是"屏";只是礼仪之门,却兼有屏壁之功能,使空间敞而不露,隔而不死,耐人寻味。造型也颇别致。

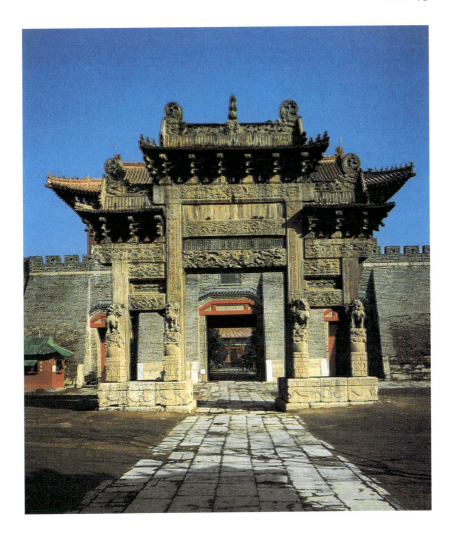

图版 38 岱庙坊

"遥参亭"与岱庙大院之间为一石构的"岱庙坊",系清康熙十一年(公元1672年)建。坊通高12米、宽9.8米,通体满布雕饰,加工细腻,勘称清代石坊建筑之精品。

岱庙坊置于岱庙正阳门前,与正阳门五凤楼遥相呼应。由于岱庙大院砖石围墙与木构的五凤楼相陪衬,更显出岱庙坊既有石构的古朴,又有仿木构的精美。岱庙坊浮雕祥兽瑞禽,栩栩如生,其中丹凤朝阳、二龙戏珠、麒麟送宝、喜鹊登梅等均极生动。

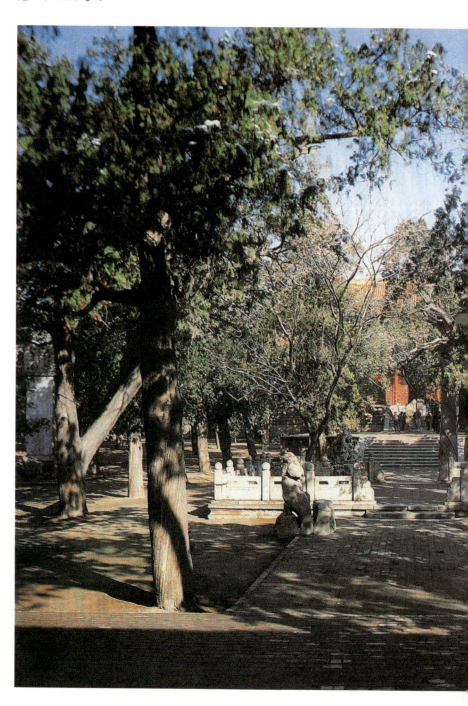

图版 39　天贶殿大院

过仁安门即进入天贶殿大院，虽正前方是巍峨的天贶殿，但古柏葱茏，使大殿隐而不见。甬道前方是"阁老池"，以石栏围绕，"池"内外散立九块玲珑石，均具透、漏、瘦、绉的特点。

过"阁老池"，甬道接"小露台"，台上有"扶桑石"和"孤忠柏"。出"小露台"，甬道直抵天贶殿的双层品字形大台基。

整个轴线自"阁老池"，经"小露台"直达天贶殿，形成一个层层抬高的空间序列。这主要是由祭祀活动的仪式的要求所决定，因为在祭祀时，只有皇帝与典仪官入殿献礼，其他陪祭重臣、皇亲国舅等，只能按次序在"阁老池"、"小露台"和双重品字形大台基上恭候。另一方面，这种处理手法在环境艺术上也具有丰富的韵味。

图版40　天贶殿

在岱庙的中轴线上，前后排列有配天门、仁安门、宋天贶殿、寝宫等四大建筑。宋天贶殿系岱庙的主体建筑。

天贶殿，建于宋真宗大中祥符二年（公元1009年），面阔九间，宽48.70米，深19.79米，重檐黄琉璃瓦庑殿式屋顶，高22.30米。大殿尽间侧前方，分别建有六角攒尖顶碑亭，作为天贶殿左右的陪衬。天贶殿以及碑亭建造在宽大的双层品字形汉白玉的高台上，更显得巍然壮观。

天贶殿用以祭祀"东岳泰山之神"，历代有72个皇帝在这里举行过隆重典礼，给东岳泰山之神加冕封号。现在天贶殿内的东、西、北三面墙壁上还存有巨幅壁画——"泰山神启跸回銮图"。画长62米，高3.3米，绘的是东岳大帝出巡和回銮的情景，画面场景阵势浩大，人物形态生动逼真，是一件不可多得的艺术佳品。

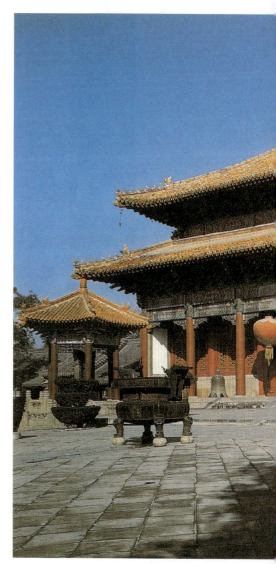

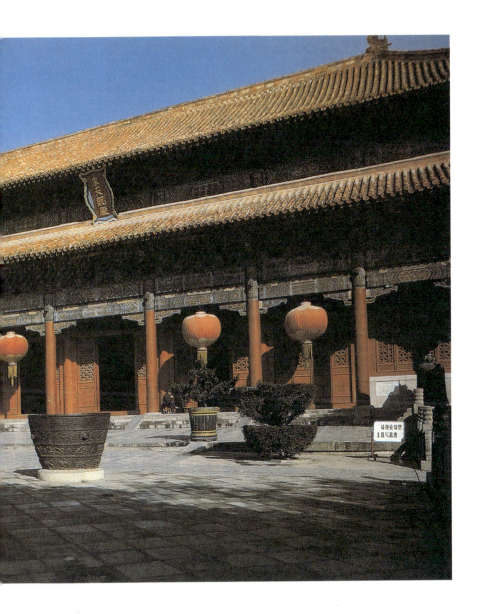

图版 41　天贶殿檐部

天贶殿檐下竖八根大红明柱，斗栱层层出跳，额枋施金琢墨石碾玉彩画，重檐间高悬"宋天贶殿"巨匾。

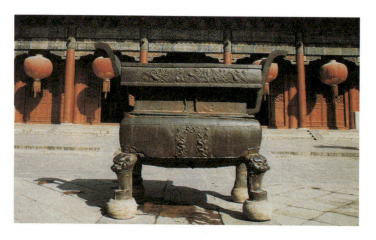

图版 42　天贶殿香炉

天贶殿前正中置一巨大的铸铁香炉，两侧为铁缶，上铸龙凤云纹，甚为精致。这些陈设除祭祀需要和消防需要外，亦已成为整个建筑艺术不可分割的有机组成部分。香炉，供焚香烧纸用，铸于明代万历年间；消防用缶，铸于宋建中靖国年间。

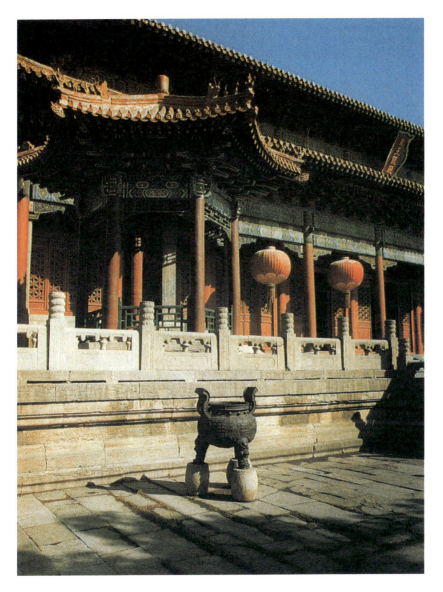

图版 43　天贶殿御碑亭

　　天贶殿前东西两侧，对峙两座六角形的御碑亭，造型挺拔，使天贶殿更显雄伟壮丽。御碑亭内立乾隆登岱诗碑。东亭立碑载诗五首，西亭立碑载诗三首。乾隆祭祀诗碑是研究泰山封禅告祭的重要史料，从中不仅能考证帝王踪迹，而且还可以窥见封建制度的演变。

南岳庙　湖南省衡阳市衡山

南岳庙位于湖南衡山脚下,系全国五大岳庙之一,始建年代已不可考。据《南岳志》载:唐初建"司天霍王庙",开元十三年(公元725年)建"南岳真君祠",宋祥符五年(公元1012年)建后殿。宋至清曾发生6次大火,又经16次修缮扩建,光绪八年(公元1882年)形成现在的规模。

南岳庙总面积为98500平方米,前后共分七进,最前面为石构棂星门,再进为奎星阁,三进为正川门与御碑亭,四进为嘉应门,五进为御书楼,六进为南岳庙的主体建筑——正殿,最后为寝宫。整个建筑群古木参天,红墙黄瓦,飞檐凌空,金碧辉煌。

图版44　奎星阁

棂星门内翠柏挺立,绿草如茵,庭院宽阔幽深。过碑亭,在正前方展现一座过街楼式的重檐歇山顶建筑,即是奎星阁,上为向南开敞的戏台,台前横额为:"古往今来"。台门两边有木雕苍松、白鹤。

奎星阁两侧配有钟鼓楼,形成南岳庙主体建筑群的前奏,使重檐的正川门显得更加富有气势。

南岳庙

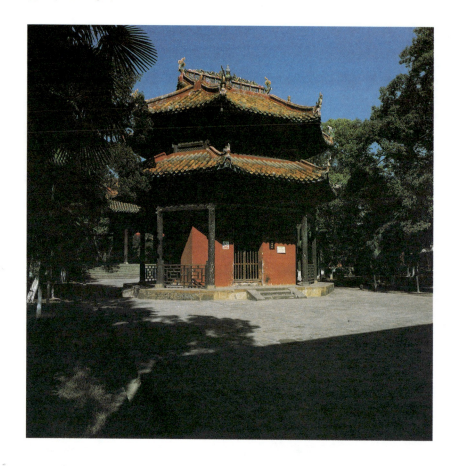

图版 45　御碑亭

　　过正川门,在嘉应门前的庭院中,有一座玲珑别致的建筑,即御碑亭。平面为不等边但左右对称的六边形,重檐一字脊,形制十分特殊。亭内有清康熙四十七年(公元1708年)为重修岳庙而立的石碑,碑文系康熙御笔。

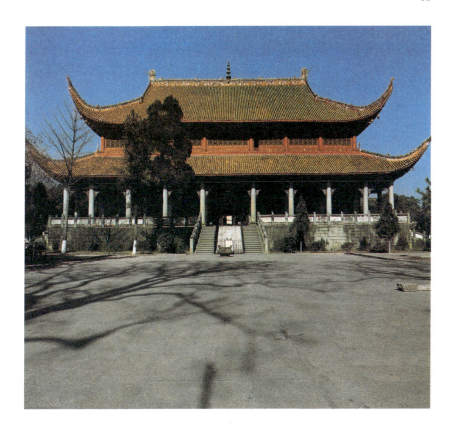

图版 46　正殿

　　南岳庙正殿在第六进，庭院宏敞。大殿建于十七级石阶的高台之上，高台以麻石栏杆围绕。望柱头上均雕刻千姿百态的狮子、麒麟、大象和骏马等。144块栏板采用汉白玉石料，双面雕刻着神话传说的人物、动物和植物。

　　大殿供奉岳神，历代统治者对岳神都加赐封号，唐初封为"司天霍王"，开元间封为"南岳真君"，宋代加封为"司天昭圣帝"。

　　殿高号称七丈二尺，为重檐歇山顶，覆以橙黄色琉璃瓦，气势雄浑，庄严肃穆。

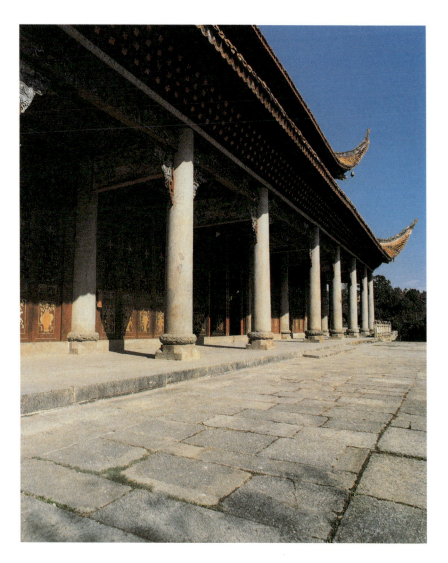

图版 47　正殿柱廊

　　面阔九间的大殿，十根石柱在檐下一字排开，显得十分壮观。

　　大殿内外共有石柱七十二根，似与南岳七十二峰在数字上巧合，故被人们传为石柱象征七十二峰。

　　殿内檐木装修的雕刻甚为精美，多刻各种人物故事和花木鸟兽。后壁上绘有大幅云龙、丹凤等彩画，色彩斑斓，鲜艳悦目。

西岳庙　陕西省华阴县

华山为"五岳"之一，称"西岳"。西岳庙是我国历代封建帝王祭谒西岳华山的神庙。庙创建于汉武帝年间，初在华山之东黄神谷，北魏兴光初年迁于华山北、华阴县东五里华岳镇。

从乾隆四十二年（公元1777年）"敕建西岳庙图"碑刻，可看出西岳庙的磅礴气势。

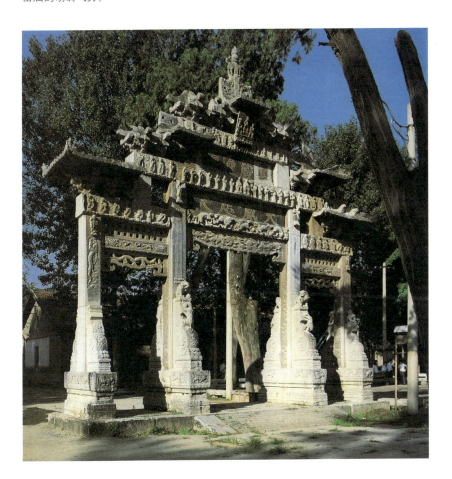

图版48　石牌坊

石牌坊建于西岳庙外院，即五门楼与金城门之间的庭院中。石牌坊为三间四柱五楼式，上部破损严重，但明间三个石雕屋面尚可见到其痕迹，次间的石雕歇山屋面保存比较完好。

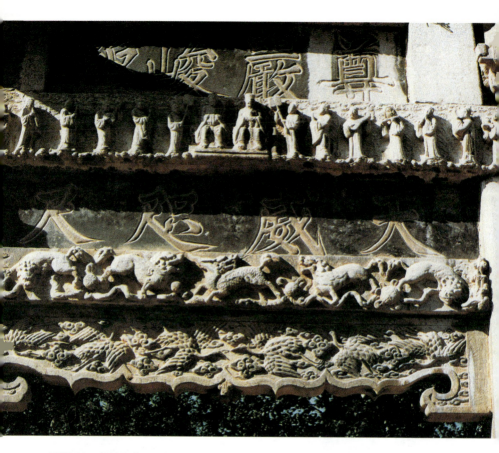

图版49　额枋细部

　　石牌坊檐下架以斗栱，檐部的檐椽、飞檐椽和角梁、瓦当、滴水等均一一刻画。

　　其额枋细部表现十分丰富，在"天威咫尺"题额的上部满刻仙人，下部满刻走兽；其骑马雀替上也刻着飞禽和祥云。故而可以把整个石牌坊看成一座石雕。

图版50　抱鼓石细部

　　石牌坊的四根立柱并未入地，而是落于四个须弥座上，前后由抱鼓石挟持，抱鼓石上又装饰有石狮，造型甚美，既显示了力量，又很生动。

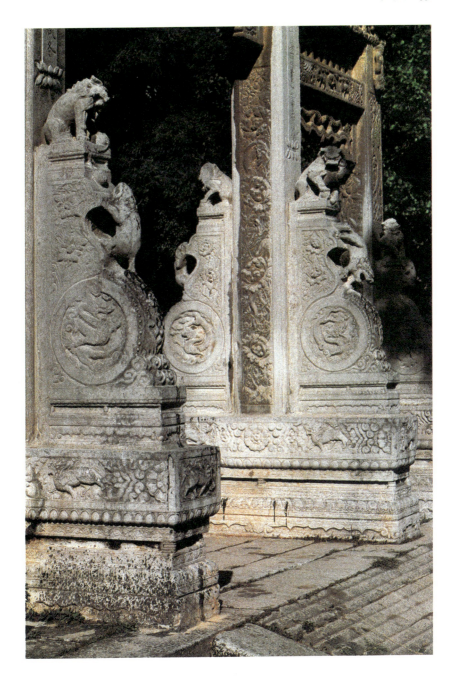

中岳庙 河南省登封县

嵩山是我国古代命名的五岳之一，中岳庙即在中岳嵩山的大宝山南麓的黄芸峰下。中岳庙是我国历代封建帝王祭谒中岳的神庙。中岳庙前身为太室祠，始建于秦代；现存的中岳庙则始建于唐玄宗初年（公元713年），后在宋乾德二年（公元964年）和大中祥符六年（公元1013年）两次增修。今日中岳庙规模是在清乾隆年间几次大规模修葺时所奠定，占地约10万平方米。

整个建筑群以一条长6500米的南北向轴线贯穿，最南端为砖砌牌坊"中华门"，和供人拜谒的八角重檐"遥参亭"，然后布置有天中阁、崇圣门、化三门、峻极门、中岳大殿、寝殿和御书楼。出中岳庙，可直登黄盖峰顶。山腰有重檐八角黄琉璃瓦亭一座，站在亭前，可将中岳庙全景尽收眼底。

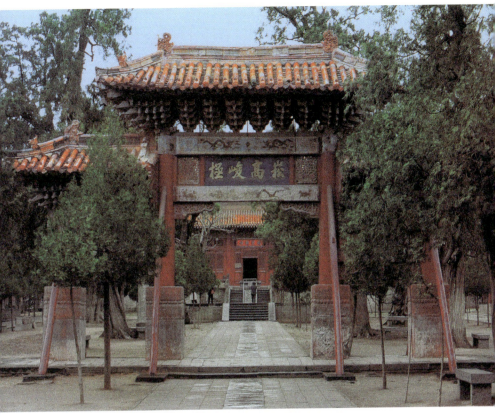

图版52　嵩高峻极坊

在峻极门和峻极殿之间，有"嵩高峻极"坊，为四柱三楼式木牌坊。其造型比例及细部处理，同天中阁与崇圣门之间的"配天作镇"坊相比，明显技高一筹。

图版51　天中阁

天中阁又名黄中楼，明嘉靖四十一年（公元1562年）改建为阁，清代重修。此乃中岳庙南大门，其形制也正如同一座城门，下部为7米高台，辟有三个门洞，正中门额上书"中岳庙"三字；上有五间楼阁，重檐歇山顶，覆以绿色琉璃瓦。

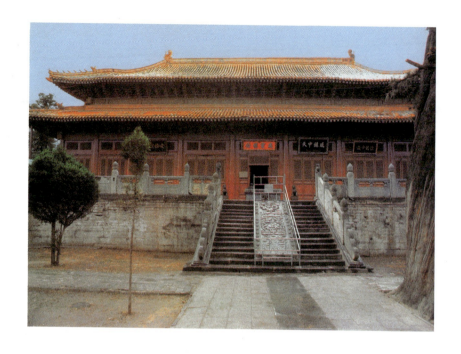

图版53　峻极殿

　　俗称中岳大殿，面阔九间，进深五间，重檐庑殿式屋顶，上覆黄色琉璃瓦，梁枋斗栱等均采用最尊贵的和玺彩画，显然这样规格的大殿，仅次于皇宫或皇陵中的主殿。此殿坐落在高大的台基上，前面且有宽敞的月台，台前出三阶，并用汉白玉栏杆环绕，更显其庄重。清代初年殿外还悬挂有宋人颜体的"峻极殿"三字匾。现殿外檐下，悬有清代匾额多方，其中有咸丰御书"佑镇灵咸"匾。殿内，其精彩处在于当心间尚保存一组蟠龙藻井，精巧的斗栱层层叠造，井心居蟠龙，是一组难得的艺术品。

北镇庙　辽宁省北镇县

北镇庙位于辽宁省北镇县城西五里医巫闾山脚下，用以祭祀北镇医巫闾山之神。

医巫闾山为东北三大名山之一，先秦文献已有记载。被封为四大镇山之一的北镇，至迟始于隋，唐封医巫闾山为广宁公，宋、金加王号，元封贞德广宁王，明改封医巫闾山之神。山下立祠庙，始于金代，称广宁神祠，元、明又不断重建和扩建。元、明以来，遇有国家大事，如皇帝即位、得子，或"天时不顺"、"地道欠宁"都要派官员来告祭，现在庙右侧还可以看到行宫建筑的遗址。

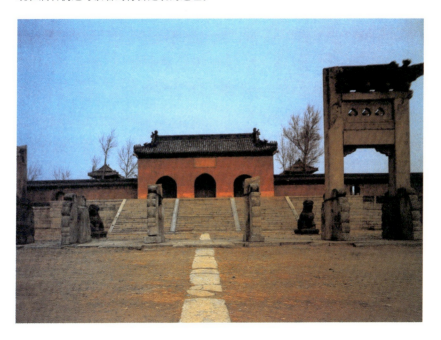

图版 54　石牌坊兴山门

北镇庙建于医巫闾山山脚的慢坡地上，规模宏大，占地东西宽109.50米，南北长240米，庙前由石牌坊和山门形成前奏。石牌坊建于坡地前沿，规模十分宏大，系五开间六柱无夹楼式，额枋之上覆以庑殿顶，形象浑厚端庄。因地震摧毁，牌坊现只剩尽间两柱及额枋，但仍可见其英姿。由于地势渐高，山门又筑台建造，踏步层层，显出镇山庙的本色。

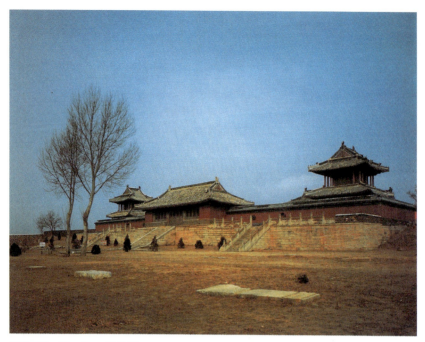

图版 55 神马门及钟鼓楼

　　现存的北镇庙基本上是明永乐十九年（公元1421年）重建和弘治八年（公元1495年）重修扩建起来的。由神马门和钟鼓楼组成的北镇庙建筑群的景观，由于屋面低平舒展，且建置于青砖高台之上，颇具古朴之神韵。重檐歇山顶的钟鼓楼相对建于两角，单檐歇山顶的神马门建于其中，致使整个轮廓线极其生动。

图版 57 五重大殿及碑刻

　　北镇庙主要建筑在神马门和钟鼓楼之后，有御香殿、正殿、更衣殿、内香殿和寝殿等五重大殿，它们建造在一个工字形的高台上，并以白石为栏，布局十分严整。

　　北镇庙内保存有元、明两代不少告祭碑和重建碑，还有清康熙、乾隆题咏刻石等，总计碑石五十四方，保存着重要的历史资料，以及珍贵的书法资料。

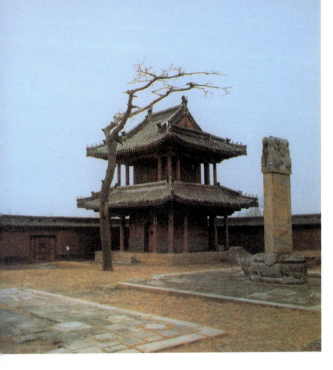

图版 56　鼓楼

在神马门左右,分别配置有钟楼和鼓楼。钟鼓楼均为楼阁式造型,底层回廊内为砖墙,开一拱门,表现出稳健的形态;楼层不设砖墙,四周皆为木质槅扇,表现出通透空灵的韵味。

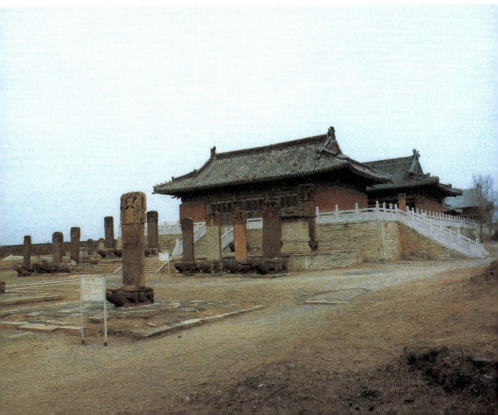

禹庙　浙江省绍兴市会稽山

禹庙位于浙江绍兴会稽山麓,是为祭祀四千多年前我国夏朝的创始者及治水的领导人大禹之处,庙的左前方为大禹陵。

禹庙始建于1400多年前的南朝梁初,以后几经兴废,现存多为晚期建筑。庙纵深布置于一逐步升高的山坡上,在中轴线上有岣嵝碑亭、午门、祭厅、大殿一组建筑。其中祭厅与大殿置于一高坡台地上,由下上望祭厅,气势昂然;建筑翼角具有飞翘轻快之风格,屋顶脊饰丰富华丽。

图版58　午门

禹庙午门面阔三间,歇山顶。顶部有脊饰,如正脊中间的双龙抢珠圆雕等,十分引人注目。

禹庙

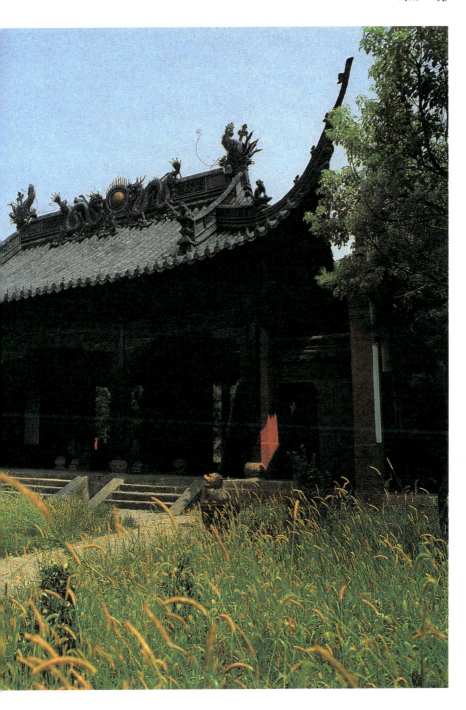

图版59 祭厅

　　禹庙祭厅设在一高坡上,由多级台阶直引至祭厅明间前,祭厅作为台阶透视的终点,地位突出。

泰伯庙　江苏省无锡市梅村

泰伯庙是为纪念商末（约公元前12世纪）周太王长子泰伯，在促进黄河流域与长江流域文化交流、开发江南经济文化方面的功绩，而于无锡城东梅村镇（即古梅里）的泰伯故居处建立起来的一组祭祀性建筑。泰伯庙俗称让王庙，因泰伯不愿继承王位，让贤三弟季历，自陕西出奔到当时荆蛮之地的江南梅里定居，故名。泰伯庙由东汉永兴二年（公元154年）桓帝下令敕建，以后几经兴废。现在的大殿重建于明弘治十三年（公元1500年），面阔五间歇山顶，内供泰伯像，室内彻上露明造，暴露的梁架构件上有精致的雕饰。

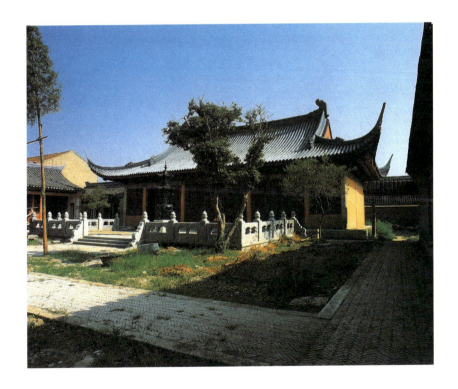

图版60　大殿

泰伯庙大殿为单檐歇山顶，出檐深远，明间开间较大，前有宽广月台，建筑高度不大，有稳重感，周围有廊庑。

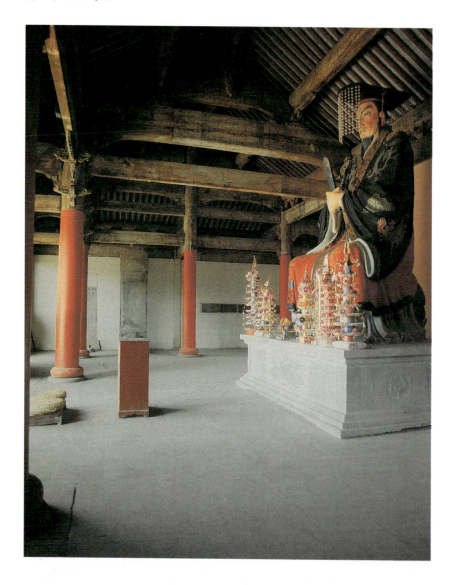

图版61　大殿内景

　　泰伯庙内设泰伯塑像。由于室内不施天花而用彻上露明造方式,故塑像高虽同檐檩,室内空间却仍无压抑感。

图版 62　大殿梁架

　　由于泰伯庙梁架暴露，建造时必须对梁架的用料、规整性、构件的形式以及细部的处理等进行多方面的推敲，这是中国古代室内设计的一个特点。泰伯庙梁架具体地反映了这一传统设计思想。

二王庙　四川省灌县

秦昭王时，李冰系蜀郡太守，主持了我国历史上著名的水利工程——都江堰水利工程，使后人千载受益，因此建祠纪念。二王庙在都江堰东北岸玉垒山麓，原为纪念蜀王杜宇的"望帝祠"，齐明帝时迁往郫县，把李冰立在这里，改名为"崇德祠"，到清代改称二王庙。

二王庙建筑群临江依山，不强求中轴对称，而是随着地势曲折迤逦而上，殿宇巍峨，错落有致，雕梁画栋，色彩斑斓，素有"玉垒仙都"之称。

图版63　"玉垒仙都"山门

二王庙布局巧妙地利用了地形，东山门正对来自灌县的大道，西山门紧临索桥。两山门连成一个横长的空间，形成进入二王庙建筑群的前道。

两山门呈重檐牌楼门形式，中部开间加大，枋上设柱以承上檐，将下檐断开，中部留出放置匾额的空位。"玉垒仙都"四个大字的匾额就安放在西山门的内侧。牌楼式的山门从色彩到造型都显得雍容华贵，从一开始就将二王庙的基调显露出来。

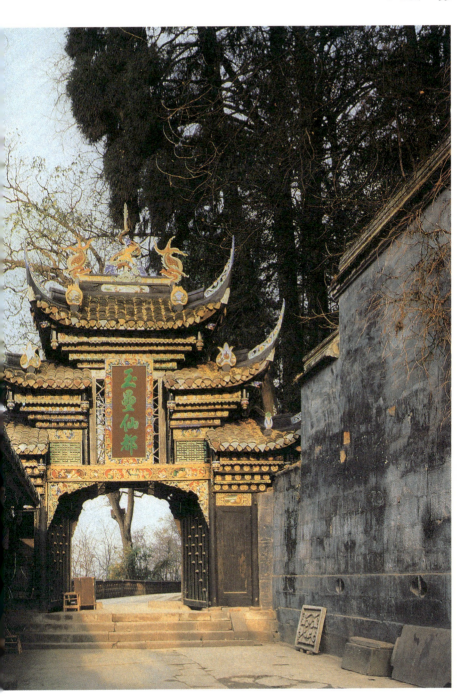

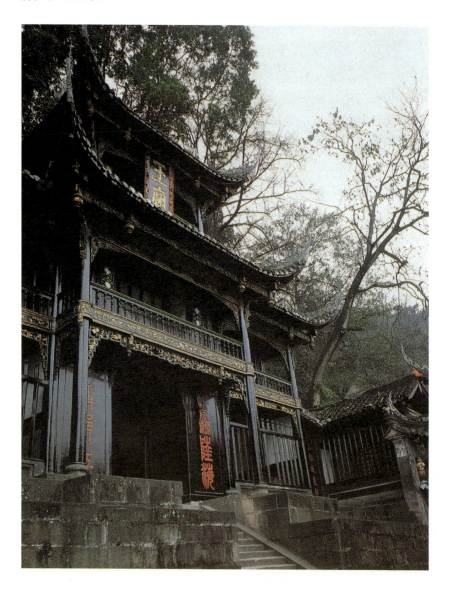

图版64　"王庙"门

高高悬挂"王庙"匾额的建筑,与两侧的牌楼山门以及对面的厢房,围合成二王庙的第一个院落。该建筑就是二王庙的第二道山门,它高高耸立在石阶上,横跨陡峭的坡地,成为第一院落的构景中心。"王庙"门又称花鼓楼,其造型挺拔纤巧,其形象具有戏台意味。

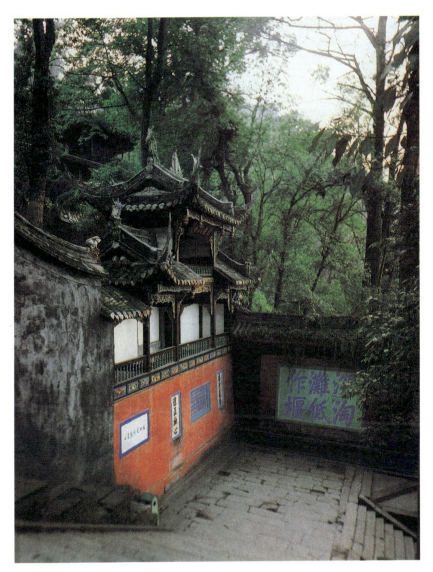

图版65 观澜亭

过"王庙"门,前面是长长的石阶,并有两道围墙挟持,在高地尽端处,围墙呈直角转向左侧,石阶踏步又继续向上。在此转折处,在围墙之上可见一景观性的楼阁建筑,称为"观澜亭",它使长长的过渡空间变得生动。左侧照壁形的围墙上刻有李冰治水六字诀:"深淘滩低作堰",不仅点出了纪念的主要对象,也增加了空间的人文景观。

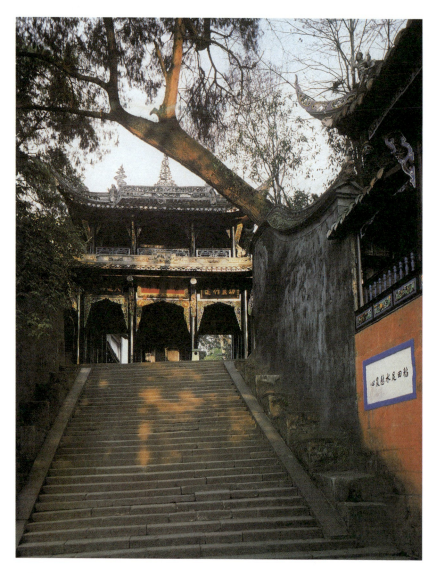

图版 66　灵官楼

　　过"观澜亭",继续登山,即为"灵官楼"。它在总体关系上,是二王庙的第三道门;这是从"观澜亭"到"二王庙"最后一道山门的空间景观序列中的重要起伏。

　　"灵官楼"前空间稍稍舒展,加之两旁亭台绿化相陪衬,空间处理十分得体。

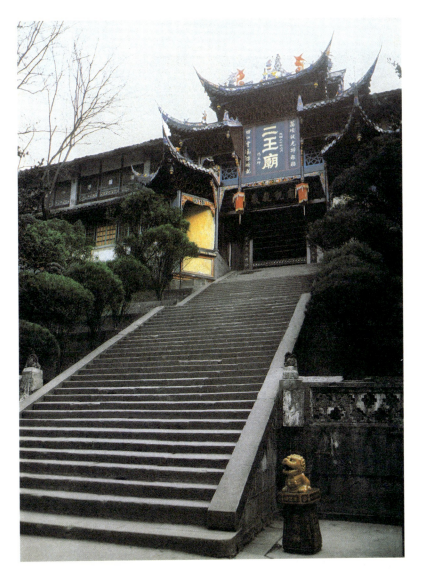

图版67 "二王庙"山门

　　过"灵官楼",空间稍稍开放,形成一个广场。一面是高大的照壁,一面是高高耸立在石阶踏步上巍峨壮丽的"二王庙"门。按通常的形制,门与戏台相结合;二王庙门的背后,面对大殿就是一个宽大的戏台。

　　门楼形式灵活,平面两翼呈八字门式,屋面斜出,屋角凌空,造型十分潇洒。

坛庙建筑

图版 68　李冰殿

过高大的牌楼式"二王庙"山门，眼前展现一个宽大的庭院，即二王庙的主体空间，正面是李冰殿，周围绕以二层厢房，戏台与李冰殿相向而立，呈过街楼式。

李冰殿为两层七开间歇山顶的楼阁式殿宇，平面为周围回廊，前檐廊采用三步架两柱式敞厅，以增加过渡空间的容量；天花做成船篷顶，使歌功匾额及治水字诀得到一个良好的安放位置。

李冰殿的建筑艺术风格，近似于道教建筑，在黑色主调的基础上，大胆使用红黄蓝三原色，并重点用金，在庄重中见华美。

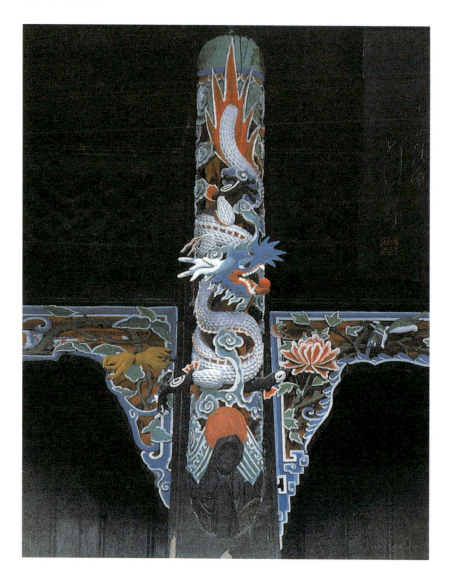

图版69　李冰殿撑栱雕花

　　外檐额枋下的木雕挂落，显得分外突出，特别是强有力的木"撑栱"用透雕处理，使其变成建筑造型处理的重要手段之一。

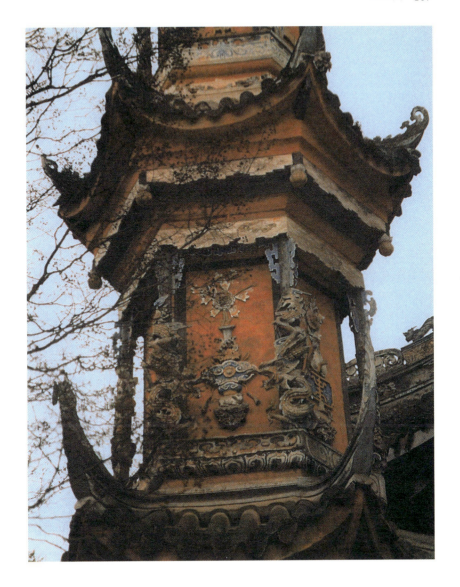

图版 70 焚香炉细部

　　李冰殿前的左右两侧分别建有一座宝塔式焚香炉,其地位突出,造型挺拔,装饰充分,因此在李冰殿建筑艺术气氛的构成中,它们也是不可缺少的。

晋祠　山西省太原市

晋祠在山西太原西南郊的悬瓮山下，创建年代难考，但北魏的《水经注》称"际山枕水有唐叔虞祠，水侧有凉堂，结飞梁于水上"，据此记载，这一圣地距今已有1400多年。经过历代多次扩建与修葺，祠区内殿堂、楼阁已不下百座。

图版71　圣母庙牌楼

晋祠圣母庙在整个晋祠中占据突出的位置，同时它们在建筑艺术史上也有极其重要的价值。

圣母庙由一条中轴线贯穿，包括石桥、金人台、献殿、飞梁和圣母殿。

献殿前有牌楼，两侧有钟鼓楼，布局十分严谨。三间式的木构牌楼，端立在献殿前的平台上，造型纤巧而稳重，华丽而端庄，特别是层层斗栱，极富装饰趣味。

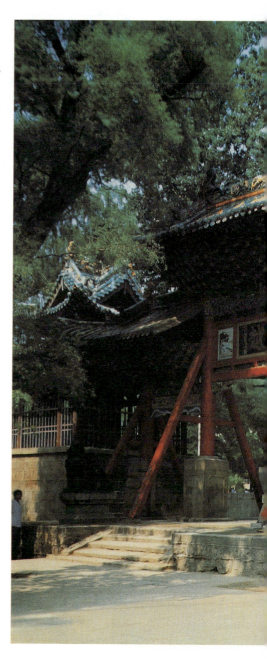

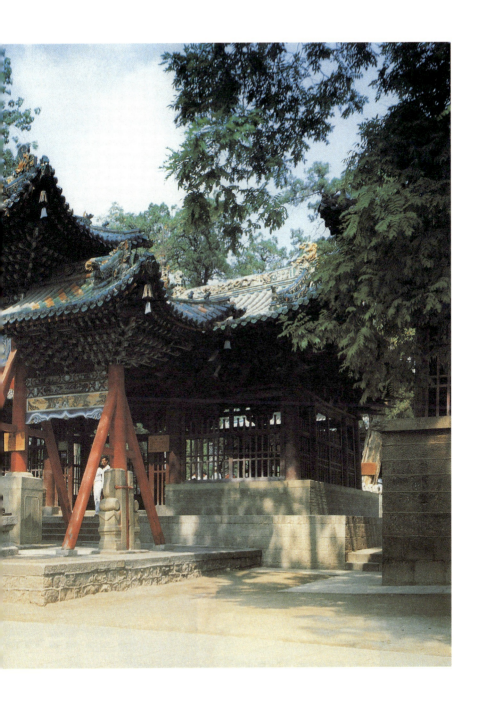

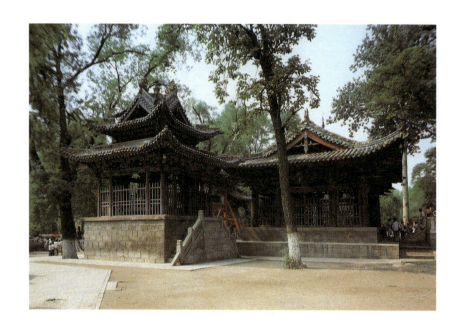

图版 72　献殿

　　献殿在圣母殿及飞梁的前方,且由钟鼓楼陪伴于两侧。献殿是陈设祭品的场所,为保持建筑造型开敞,故四周除中间前后开门外,均筑槛墙,上立直棂栅栏。

　　面阔三间进深两间的献殿,系单檐歇山顶,梁架轻巧坚固,很有特色。献殿重建于金大定八年(公元1168年),在风格上与主体建筑圣母殿十分和谐。

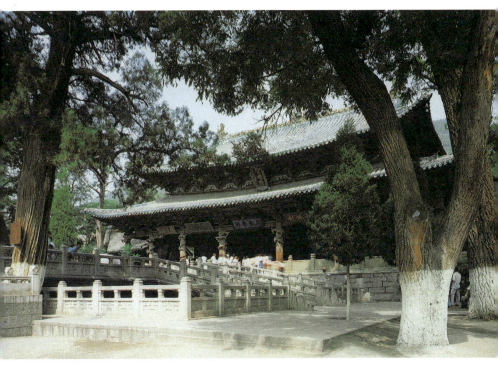

图版 73　圣母殿及飞梁

圣母殿系晋祠的主要建筑，创建于北宋天圣年间，崇宁元年（公元1102年）重修。面阔七间进深六间，重檐歇山顶，周围施围廊，属宋《营造法式》的"副阶周匝"制，但前廊采用两间进深，显得深邃。殿内采用减柱造，用通长三间的长栿（六架椽）来承担上部梁架的荷载，并采用彻上露明造使内廊高敞，从而使殿内高大神龛中的圣母像显得庄重威严，而且为放置四十尊侍女塑像创造了良好条件。

圣母殿斗栱用料较大，角柱生起颇为显著，而上檐柱尤甚。此殿在建筑构造与式样上，上继隋唐，下启元明，是研究中国古代建筑艺术的珍贵实例。

圣母殿前有一座称为鱼沼飞梁的桥，造型别具特色，平面呈十字形，四面通岸，桥下立于水中的石柱、柱上的斗栱以及梁木，还都是宋朝的原造。它不仅在功能上起着圣母殿前的平台的作用，而且在形式上如同展翅飞舞的大鸟，十分优美。这种十字形飞梁，虽在古籍中早有记载，古画中偶有所见，但现存实物却仅此一例。

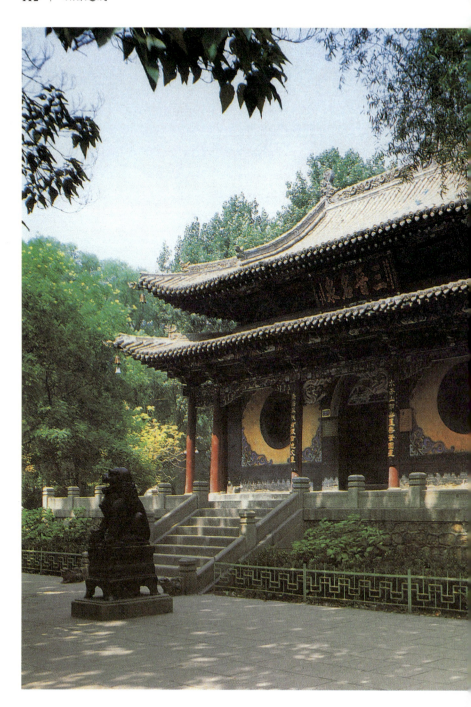

图版 74　水镜台

　　晋祠是一个庞大的建筑群，成组的建筑除圣母殿之外，尚有关帝殿、文昌宫、唐叔虞祠、三圣祠等等，号称殿堂不下百座。这些不同时代修建的建筑组成了一个紧凑精致的建筑群体，构成著名的游览圣地。

　　水镜台位于圣母殿轴线的前端，周围空敞，重檐歇山顶，檐下彩画华丽、雕琢玲珑，整座建筑又置于一个高台之上，因此在晋祠建筑群中是十分突出的。

曲阜孔庙　　山东省曲阜县

曲阜孔庙在山东曲阜县城内,是历代祭祀孔子的地方。我国各地有府县级的孔庙,而曲阜孔庙则是朝廷级的,规模最大,建立最早。

孔子(公元前551～前479年)名丘,字仲尼,是春秋末期的思想家、政治家、教育家、儒家学派的创始人。孔子学说成为自汉以来二千多年中封建文化的正统,影响深远。

孔子殁后,鲁哀公将他的三间故宅改为庙,岁时进行奉祀。到东汉末的公元153年开始由朝庭为孔子建庙,以后历代帝王不断对孔庙进行修建和扩建,至明中叶扩展成现存的规模宏大的古建筑群。

曲阜孔庙在总体布局上,遵循我国四合院建筑纵深布置的规律,将主要建筑安排在长约650米的中轴线上。为了突出孔子作为"圣人"的"伟大",在主体建筑前采用长长的前导部分,即设置层层的牌坊和门,自南至北计有金声玉振(牌坊)、棂星门、太和元气(牌坊)、至圣庙(牌坊)、圣时门、弘道门、大中门、同文门而至奎文阁。主体部分从大成门起往北有杏坛、大成殿、寝殿、圣迹殿,与大成殿轴线平行的尚有东路与西路两组建筑。东路为孔子故宅,有诗礼堂、崇圣祠、家庙等。西路为祭祀孔子父母的金丝殿(习乐用)、启圣殿及寝殿等。前导与主体两部分的长度比为一点六比一,前导部分长于主体部分。长长的前导部分就是为了烘托短的主体部分。这是我国大型公共建筑的建筑群艺术处理原则之一。

曲阜孔庙是除了宫殿以外规格等级最高的建筑,如庙有城墙,四隅用角楼,有接待皇帝的驻跸与斋宿部分,主殿大成殿前用两层须弥座台基及石栏杆等。

大成殿面阔九间,重檐歇山顶,殿周用整石檐柱28根。正面檐柱用龙云浮雕,形象生动。背面及两侧18根檐柱用浅刻蟠龙祥云。用坚实的石柱,并用龙作为浮雕题材,增加了建筑的隆重性与主体性。殿内中间供孔子塑像,左右配以四圣十二哲。殿前月台宽广,以便祭孔时在上进行八佾舞。

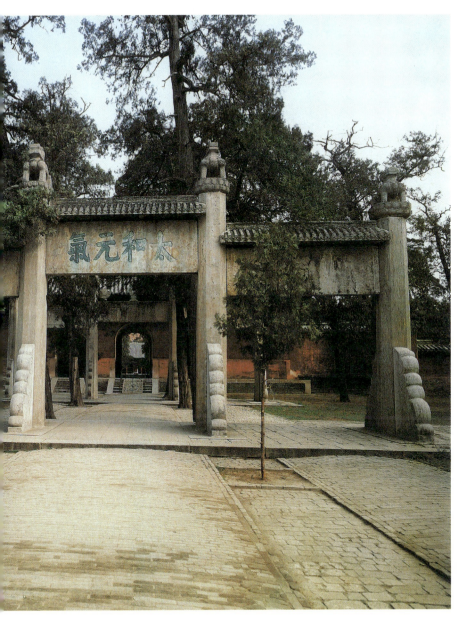

图版 75　太和元气坊

　　太和元气坊是曲阜孔庙前导部分石牌坊之一。石坊造型简洁，重心较低，显得庄严而稳重。

图版 76　御碑亭

　　曲阜孔庙御碑亭建筑群位于奎文阁与大成门之间,多为歇山重檐顶,平面方形,四面设门洞。十三座碑亭中,一座建于金、一座建于元,余则建于明清。

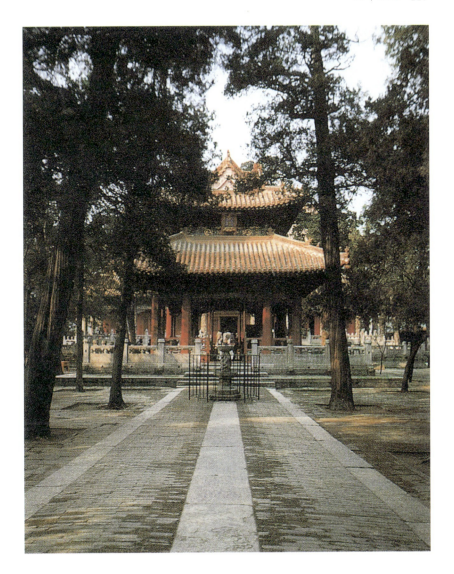

图版 77 杏坛

 杏坛在主体建筑大成殿前的院子中间,为一重檐歇山十字脊顶的小建筑。此建筑为明代重建,以作为孔子杏坛讲学的纪念。

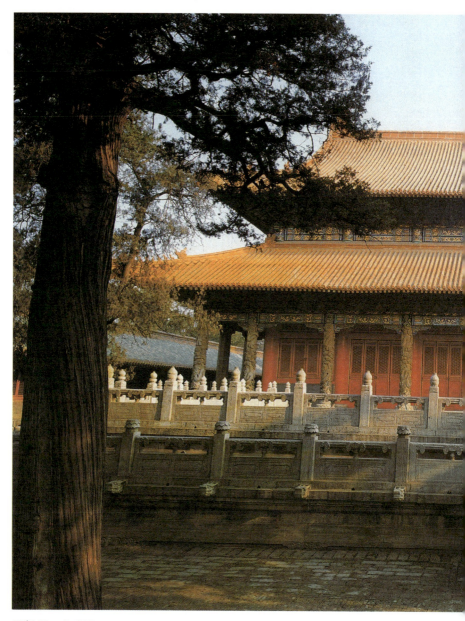

图版78　大成殿

　　大成殿为孔庙的主殿，面阔九间，重檐歇山顶，用黄色琉璃瓦，须弥座台基两重，规制甚高。

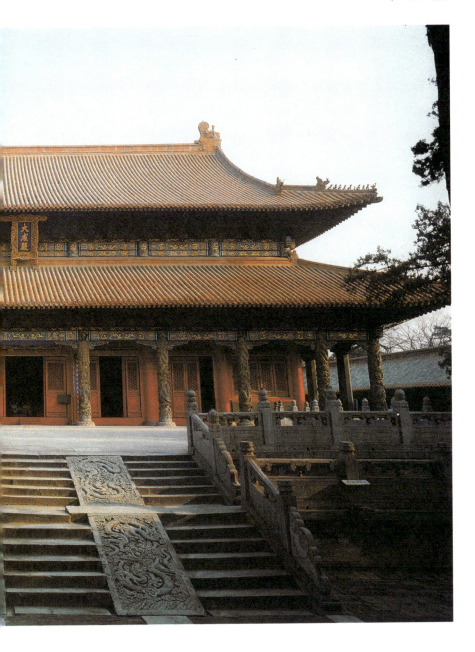

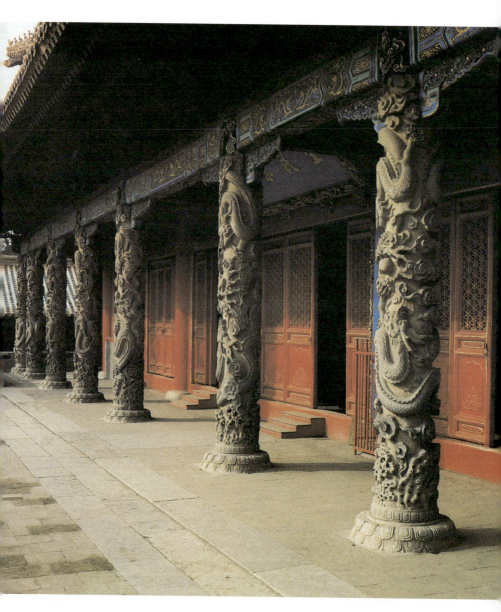

图版 79　大成殿蟠龙石柱

　　大成殿正面 10 根檐柱用蟠龙石柱，形象生动。柱面雕刻起伏较大，光影明暗变化强烈，引人注目。龙的主题显示了大成殿高贵的地位与等级。

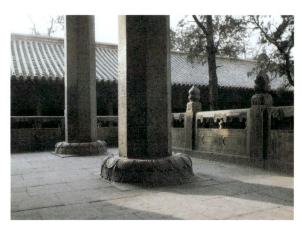

图版80　大成殿线刻龙云纹石柱

　　大成殿外围一周檐柱均用石柱，除正面檐柱为蟠龙石柱外，其他三面石柱采用八角形断面，柱面为线刻龙云纹图案。这不同的处理既明确了主次，又具有经济意义，是一成功之作。

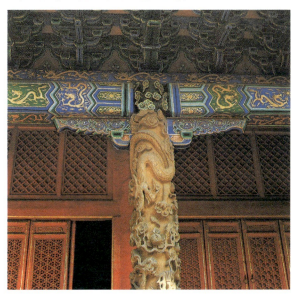

图版81　大成殿外檐细部

　　大成殿檐柱用石材，而额枋雀替用木材，它们之间的结合仍用榫卯方式。额枋上的彩画构图采用彩画中最高等级的和玺彩画。贴金的行龙与纹样线条，同高浮雕的蟠龙石柱一起形成华贵气氛。

建水文庙　云南省建水县

云南建水县自明代以来文人辈出，文风昌盛，被称为"滇南邹鲁"。县城内文庙始建于元至元二十二年（公元1285年），经明、清多次修建、扩建，成为"规制宏敞，金碧壮丽甲于全滇"的古建筑群，即使在全国府县级文庙中亦属少见。

文庙入口处由牌坊、八字墙及万仞宫墙围成一入口广场。牌坊前是泮池，当地称"学海"。泮池长270米，宽110米左右，规模为全国之首，此乃建水文庙一大特色。池中北端有一小岛，上建有"忠乐亭"，为入口之对景。此处水光倒影，景色优美，古时曾被誉为建水八景之一。进入口，在中轴线上有"洙泗渊源"坊，气势宏伟。再进为棂星门，门制异常，非一般牌楼式建筑，而为面阔三间的门屋，惟脊上穿出四根华表柱，上套瓷制云罐，罐下横有木制云版。此当为早期棂星门的遗存。又进为大成门，门北即为主体建筑先师庙（即大殿），门庙之间用廊庑围成一宽大的院子。大殿仿曲阜孔庙，周围用石柱20根，正面左右两角梁下用整石擎檐柱，柱上部镂刻成龙腾祥云浮雕。大殿正面有22扇槅扇门，制作精美，菱花部分用木板透雕成"六龙捧圣"、"双狮分水"、"喜鹊闹梅"、"犀牛望月"等画面，形象生动，主题突出，甚为珍贵。殿后为崇圣祠，祠的雀替石栏杆等细部富于变化，如石栏杆望柱头题材各异，栏版上各刻有杭州西湖二十四景图案。崇圣祠后以大片柏林结束。

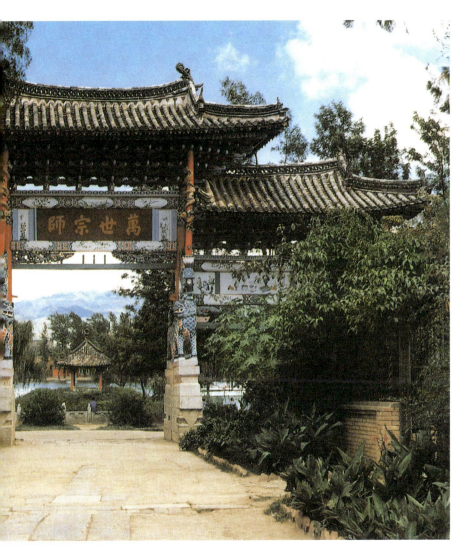

图版 82 洙泗渊源牌坊

"洙泗渊源"与"万世宗师"为一坊两面。这是棂星门前的一道牌坊,体形宏伟,高达9米。牌坊有高大的麒麟座挟杆石和擎檐柱,对坊的稳定起关键作用。坊正面两侧墙面上镶有用浮雕砖拼装的"双龙"及"双凤"壁。从坊里南望,池心岛上的"忠乐亭"为其对景,景色颇佳。

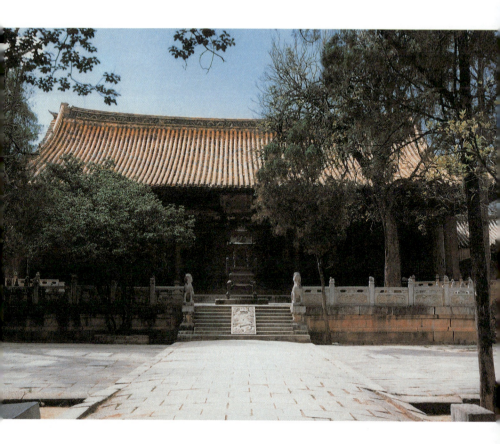

图版83 先师庙

先师庙即文庙大成殿，面阔五间，为歇山黄琉璃瓦顶，屋脊有生起而形成向两端逐渐升高的曲线，正脊用有龙图案的琉璃预制透雕件砌成。大殿建于明代。殿前院子较大，以便举行祭祀仪式，院子地面专门镶有祭祀者站立的定位石板，月台宽广，祭祀时作舞乐用。

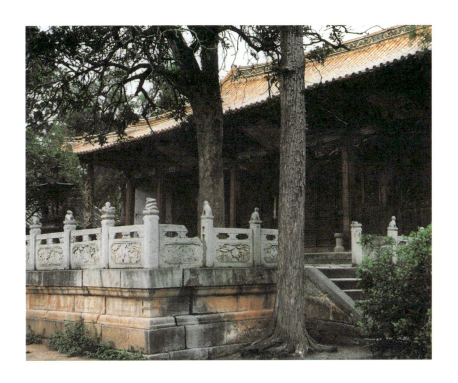

图版 84　先师庙一角

先师庙用整石檐柱，断面方形，转角处做成"海棠"纹。正面两端角梁下用圆形擎檐柱，上部雕有龙云。庙前月台用须弥座台基及石栏杆，望柱圆雕各不相同，栏版图案各异。

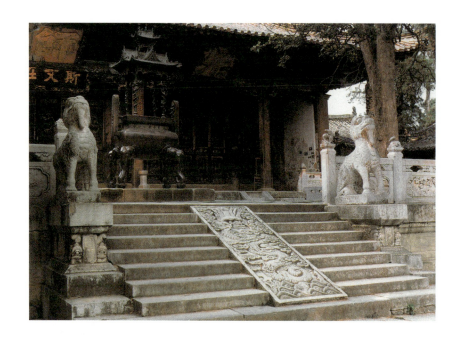

图版 85　先师庙月台踏跺及焚香炉

　　先师庙月台前的踏跺分左右两路，中间有雕龙云纹的御路，踏跺左右两端不用常见的垂带石及象眼，而以蹲坐的石麒麟及其下的须弥座作为踏跺的结束，较为别致。月台前有一铜香炉，炉下四出象鼻炉脚，炉上立四根绕龙铜柱支撑着十字脊歇山顶，十字脊上又立以歇山顶气楼，造型别具一格。

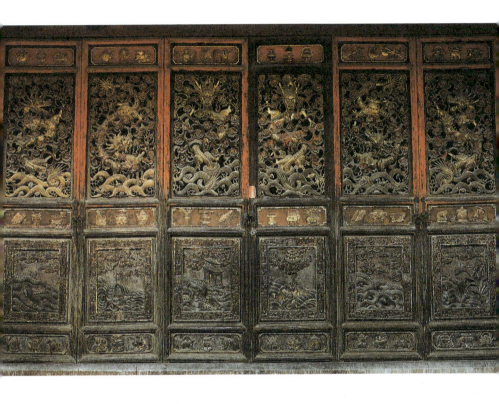

图版 86 先师庙明间槅扇门

先师庙明间槅扇门制作精致,雕刻的构图及刀法表现出中国传统的精湛技术,尤以槅扇门菱花部分云水腾龙透雕表现更为精美。六扇门用左右对称的三种腾龙图案。龙的主题威猛而生动,遍身金色,闪闪发光,主题形象突出。尤其是中间两扇门的正面龙首全部悬出菱花面,而左右四扇门上的龙翘首仰望中间的正龙,构图完整统一,互有呼应,在图案的安排上亦表现出以中为尊的传统观念,确属匠心独运。

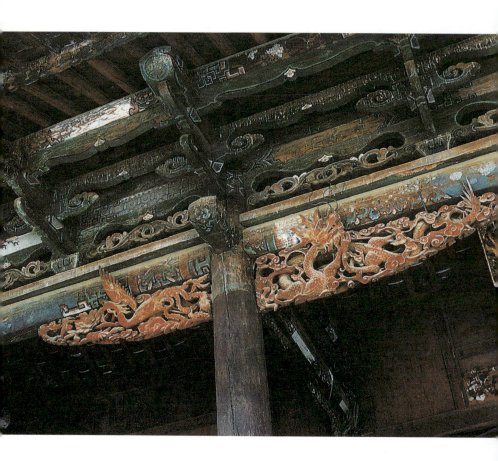

图版87 崇圣祠檐部

崇圣祠檐部雀替的装饰性甚强,采用龙凤题材的透雕,明间上用龙,次间上用凤,龙首凤翅伸出雀替以外。整个雀替刷红色,额枋、斗栱及枋子等都以绿色为基调,边缘勾以白线。枋子下沿多做成对称性曲线及透雕卷藻花纹。在第一跳象鼻昂的跳头上不出横栱,而出以卷藻板,其内旋线与枋曲线连成整体。此种做法亦可见之于云南地区某些古建筑的檐下。

苏州文庙　江苏省苏州市

苏州文庙始建于宋代,为北宋政治家范仲淹任苏州郡守时所建。范仲淹为培养人材,将府学与文庙合在一起,这种庙学一体的方式以后为全国州县所效仿。

苏州文庙大殿为重檐庑殿顶,用黄色琉璃瓦,这是中国封建社会中等级最高的建筑形式,足见当时统治者对儒学创始人孔子的推崇。

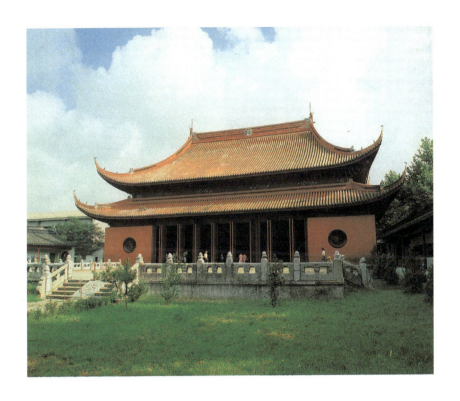

图版88　大成殿

苏州文庙大成殿面阔五间,庑殿重檐顶、屋顶高峻,正脊砌透空花纹,屋角飞翘,表现出典型的南方殿式建筑风格。

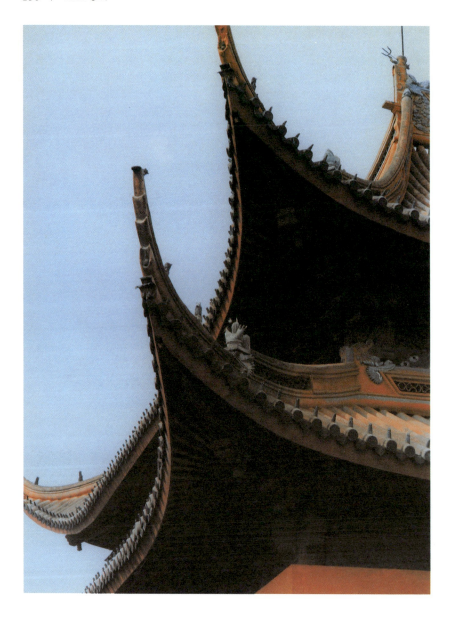

图版 89 大成殿屋角

整个屋角给人一种飞鸟展翅的感受,显示了中国古建筑结构与形式的高度统一。

嘉定孔庙　上海市嘉定县

嘉定孔庙始建于南宋嘉定十二年（公元1219年），经元、明、清历代的修建，成为一规模宏大的建筑群。现存建筑虽非全盛时期规模，但仍维持基本面貌。在总体布局上采取宋以来的庙学合一的方式，即由奉祀孔子的庙及培养科举人材的学组成，儒学署位于孔庙以东。

庙的南端设有"仰高"牌坊，牌坊以北有一带状小广场，广场的东南西用石栏杆及牌坊围合。第一道门为棂星门，门上有鱼龙石刻，象征士人进入此门，受儒学教化，将如鱼化龙。再进入大成门，门前为孔庙特有的泮池。大成门内庭院宽广，院北即为主体建筑大成殿。殿前有一宽大月台，东西两侧设廊庑。嘉定孔庙的规模与基本布局，反映了县级孔庙的规模与布局特征。

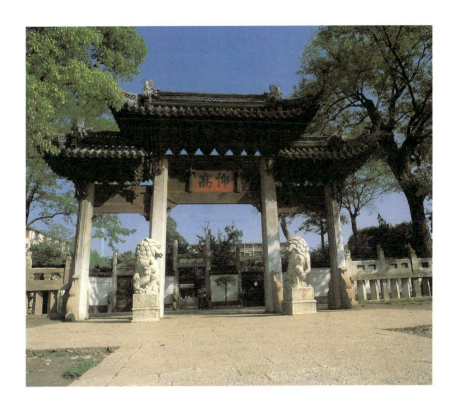

图版90　仰高牌坊

仰高牌坊是嘉定孔庙棂星门前的一座牌坊，坊的结构用木石结合方式，即四根八棱石柱之间用木枋加以联系。木石构件之间用榫卯结合。

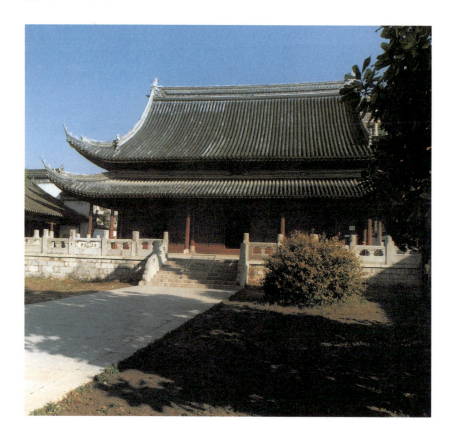

图版 91 大成殿

嘉定孔庙大成殿系重檐歇山顶,面阔五间,副阶周匝,建筑体量较大,正脊透漏,翼角飞翘,柱径较细,造型上表现了典型的南方殿式建筑风格。

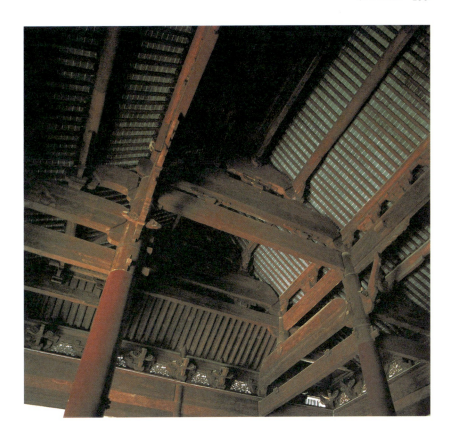

图版 92 大成殿梁架

　　嘉定孔庙大殿内部为彻上露明造,使内部空间显得高敞。五架梁下主空间较高,而前后檐处,空间较低。结构的不同,形成内部空间的主次与变化。

资中文庙　四川省资中县

资中县文庙始建于北宋太宗雍熙年间,清道光九年(公元1829年)迁建于现址。文庙中轴线上建有棂星门、泮池、大成门、大成殿,而钟楼、鼓楼、东西两庑、乡贤祠、名宦祠分布于两侧,前后共有四进院落,层次分明,布局严谨而又有变化。

图版93　照壁

在文庙棂星门外,有"万仞宫墙"、外月池和照壁构成这个建筑群的艺术先导,造成一种庄严肃穆的气势。

红色照壁长19.75米,高6.25米,其上有七个直径为1.70米的圆形空窗,其中有亭台楼阁等镂空粉塑;顶覆以琉璃瓦,脊正中置三间四柱式琉璃牌坊,两侧对称配置走龙等琉璃瓦饰。整个照壁,既有宏大的气势,又有相当的艺术韵味。

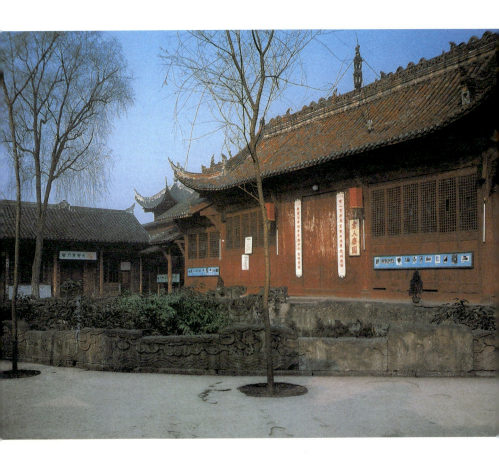

图版94　大成门

　　大成门也称"明伦堂",三开间单檐歇山顶建筑,按照旧例,大成门只在祭孔大典时大开,平时在两侧"金声"、"玉振"门出入。

　　大成门内两侧为钟鼓楼,均为方形平面、重檐四角攒尖式楼阁建筑。

　　大成门外两侧为"名宦祠"和"乡贤祠",均为三开间单檐悬山式建筑。

　　大成门前按惯例设半月形的泮池,正中是三洞石拱桥,桥与池均围以石栏,上刻龙鱼、云朵和波涛,形象生动、工艺精美。

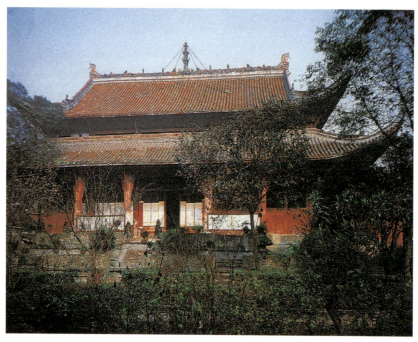

图版 95　大成殿

　　大成殿为七开间重檐歇山顶建筑,坐落在两层石栏环绕的高台之上。殿高20米,面阔25米,进深18米。整座建筑巍峨宏丽,气象庄严。

图版 96　棂星门

　　孟庙棂星门实际上是一座三开间雕梁画栋的木牌坊,额枋重重,匾额高悬,斗栱层层,出檐深远。棂星门与两侧覆瓦红墙相依,增加了孟庙入口的庄严气氛。

　　进棂星门为第一院落,左右各有一座与棂星门形制相仿的木牌坊。左右两座牌坊是孟庙平时的主要入口,而"棂星门"只有在二、八月举行大典祭祀孟子或皇帝和钦差大臣前来祭祀时才开。东牌坊名曰"继往圣",西牌坊名曰"开来学",意为赞誉孟子对孔子的学说有"承先启后"、"继往开来"的贡献。

孟庙　山东省邹县

孟轲是我国战国时期著名的政治家、思想家、教育家，是儒家学说的正统继承者，被封建统治者尊奉为仅次于"至圣"孔子的"亚圣"。

孟子得儒家真传，怀着实行"仁政"治国的政治抱负游说诸国。由于其政治理论无法实现，只好像孔子一样，晚年退居老家从事教学与著述，编著了《孟子》等七篇。到唐代《孟子》被当作经典。元文宗至顺元年（公元1330年），加封孟子为"邹国亚圣公"，明清两代也都追封孟子。

邹县孟庙就是为祭祀孟子而建。孟庙始建于宋仁宗景祐四年（公元1073年），北宋宣和三年（公元1121年）迁建于现址，经过金、元、明、清历代数十次重修与扩建，达到现在的规模。

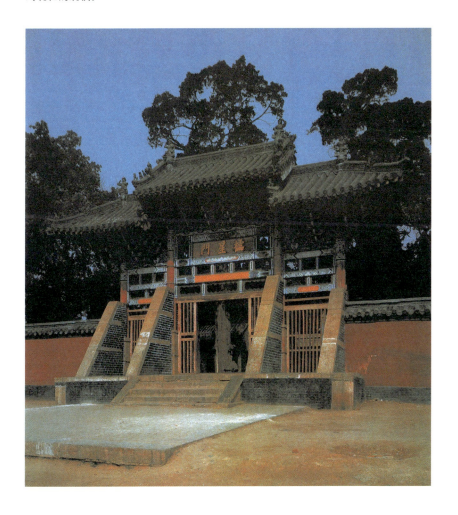

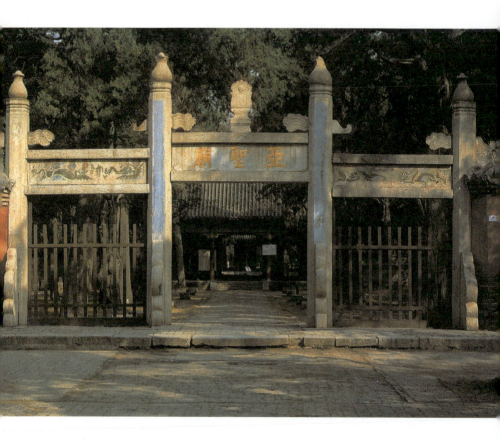

图版 97　石坊

　　孟庙第一进院落北面正中,是一座望柱冲天、云朵穿柱的棂星门式的三开间石坊。柱为八棱形,顶端装饰着古瓶,门楣均有精致的雕刻并饰以彩绘。正中额枋上刻有亚圣庙三字。石坊左侧有明代万历九年(公元1581年)所立"邹国亚圣公庙"石碑,证明亚圣庙石坊实为孟庙的大门。

图版 98　二进庭院

　　这里是进入孟庙仪门的先导，庭院深深，满植树木；古木苍苍，翳天蔽日，虽历经沧桑，但依旧枝干挺拔，郁郁葱葱。据称古树有 400 余棵，如此高密度种植乔木，并且以此组织庭院和陪衬神道，是孔庙和孟庙所特有的。这为祭祀创造了一种特殊的宁静气氛，是一种成功的外部空间处理手法。

　　庭院尽处即"仪门"，门额竖匾，书"泰山气象"四字。

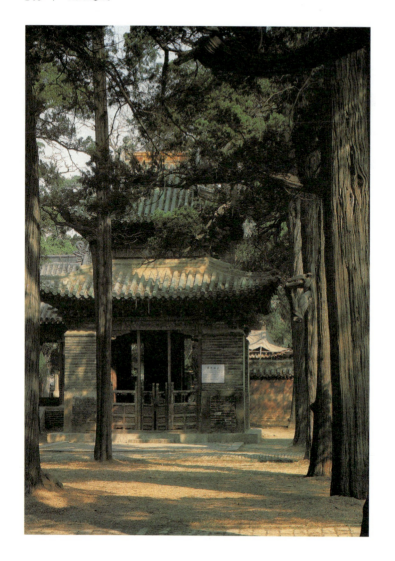

图版99 御碑亭

　　入"泰山气象"门，便是第三进院落。庭院东北侧有一建筑，格外突出，这就是放置清康熙《御制孟子庙碑》的碑亭。

　　碑亭形体高大，造型挺拔，重檐歇山顶，绿色琉璃屋面，黄色琉璃屋脊，显得富丽堂皇。

　　御碑造型优美，碑额浮雕泰山祥云、二龙戏珠；碑座是一石雕怪兽。碑文为清康熙二十六年（公元1687年）御笔亲书，字体工整秀丽。

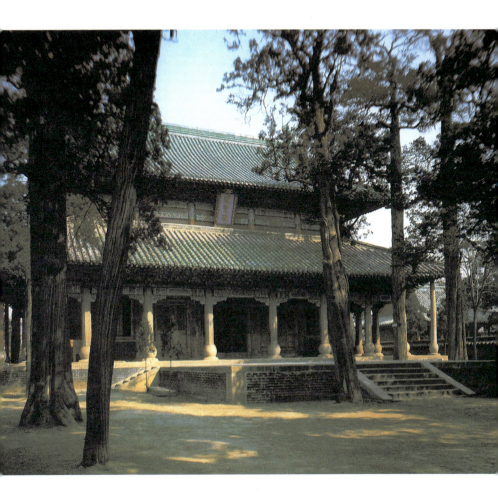

图版100　亚圣殿

　　入"亚圣门",即孟庙第四进院落。孟庙的主体建筑亚圣殿坐落在院中的高台上。殿为七开间周围回廊;石质檐柱,鼓形柱础,南面的八根石柱满布浅浮雕,刻云龙纹;重檐歇山顶,层面满铺绿色琉璃瓦。亚圣殿高17米,宽27.70米,深24米。整座建筑显得庄严神圣;但与孔庙大成殿相比较,作为亚圣殿,其殿宇形象又是十分得体的。

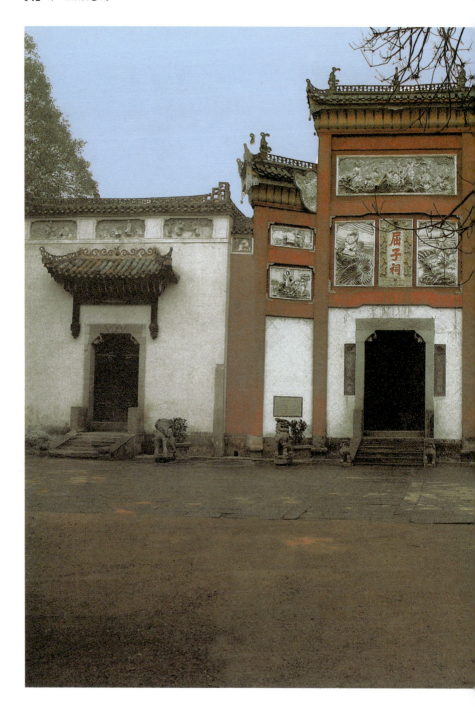

屈子祠　湖南省汨罗县

屈原是我国战国时期的一位伟大诗人。由于他"博闻强志，明于治乱，娴于辞令"，颇得楚怀王信任，但却遭一班贵族权奸的嫉妒和诽谤，终被流放。他关心楚国命运，于是把满腔悲愤都倾注到他的诗篇里。最后他来到汨罗江畔，在南阳里和玉笥山下居住了三年，写下绝命词《怀沙》之后投汨罗江而死。

为纪念这位伟大的爱国诗人，在汉代即建有屈子祠，明代迁于汨罗江右岸的玉笥山下，清乾隆二十一年（公元1756年）重建。

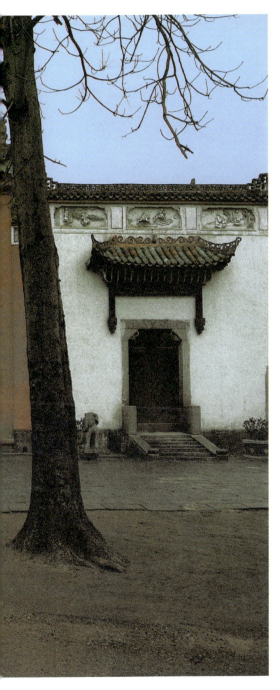

图版101　大门

屈子祠大门由中部的牌楼门和两侧的砖墙边门共同组成。牌楼门采用四柱三间三楼式，平面呈八字形；两侧边门采用附壁垂花门式；门道均用石构。牌楼门造型挺拔，高高居中；两垂花门式边门以白墙相衬，附于牌楼门两侧，体量适度。

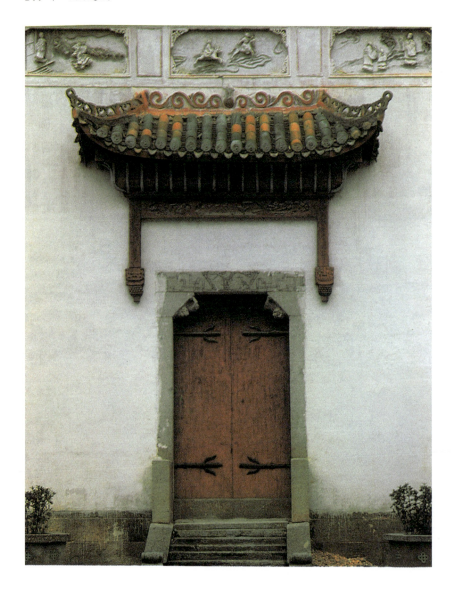

图版102 边门细部

在十分简洁的石质门洞上方,覆以瓦顶垂花门头,使整体造型更加完美。

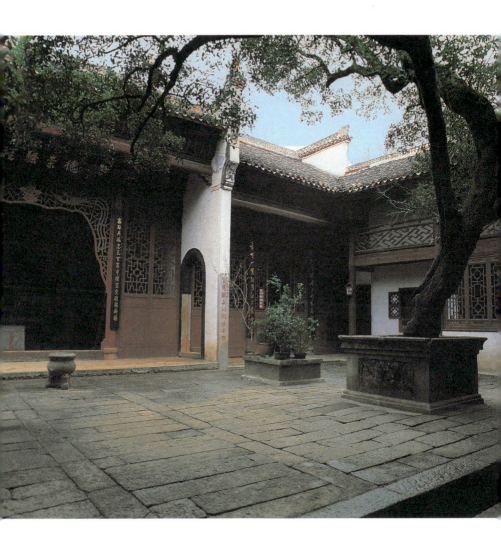

图版103　正殿

　　屈子祠内正中为"德崇骚雅"殿，供奉"故楚三闾大夫屈原之神位"牌。木构建筑朴实无华，空间尺度亲切近人，庭内古桂树分立于正殿两侧，更增添了对伟大爱国诗人的祭奠之情。

汉太史公祠　陕西省韩城县

　　汉太史公司马迁是我国古代杰出的史学家、文学家和思想家,是历史巨著《史记》的作者。司马迁祖籍龙门夏阳,即今陕西韩城。汉太史公祠是后人为纪念他而修建的,始建于西晋永嘉三年(公元309年),北宋年间曾数次重修,以后历代均有修葺。

　　整座祠庙建于高起的龙亭原半岭上,气势雄伟。这里东瞰黄河,西枕梁山,北为立壁,南临深壑。在此追思古往今来,不禁使人心潮澎湃。

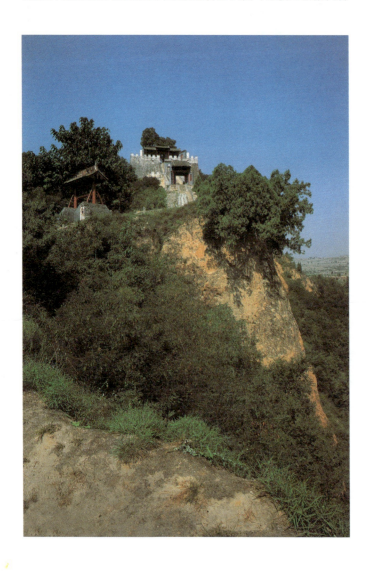

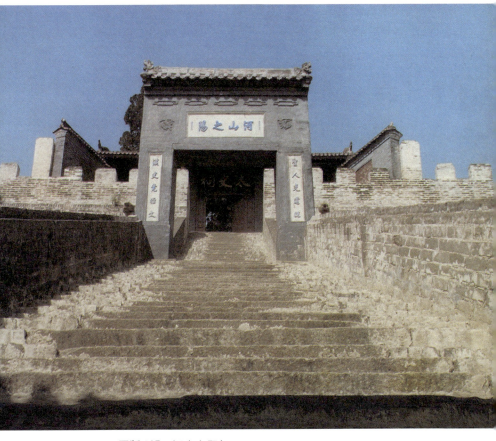

图版105　河山之阳门

　　第四台是由城砖甓砌，前面的开口与石阶蹬道相联，其中段置一"河山之阳"门，宛若一座山地城廓的入口。来人"蹭蹬几百级"，一旦登上第四台，可谓"置身已在青云端"了。

图版104　汉太史公祠全貌

　　汉太史公祠依山而建，整个建筑群分成四台，第一台为木牌坊，第二台原有建筑今已无存，三台为砖砌牌坊，四台即为平坦开阔的庙院。自坡下拾级而上，虽"到门蹭蹬几百级，两手拒衣鸣惊喘"，但河山景色的雄伟，祠庙建筑的古朴，都使来者有兴继续举步前行。

148 | 坛庙建筑

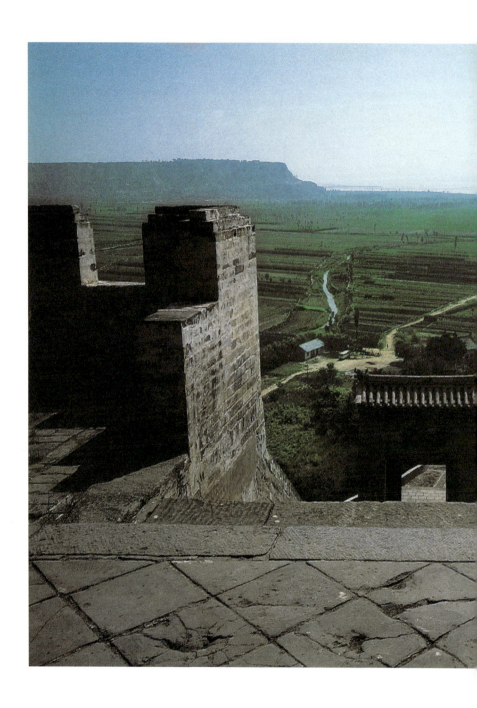

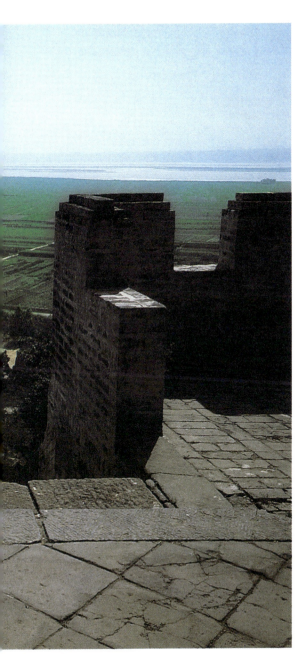

图版106 黄河远眺

站在第四台,回首远眺,黄河就在眼前。"司马坡下如奔澜,回首坡上若飞岞",这里似乎是河滩前的第一高地,伟大自豪油然而生。

城砖雉碟,方砖墁地,青砖山门,一切都显得古朴雄浑,给人一种独有的壮美印象。

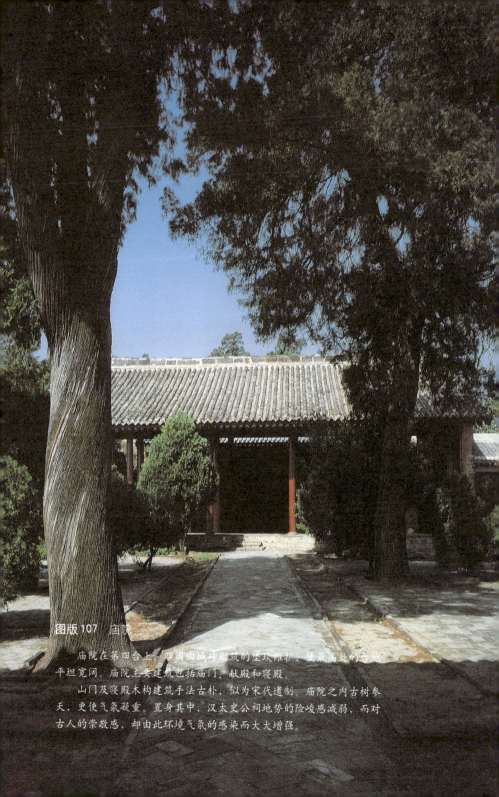

图版 107　庙院

　　庙院在第四台上，四周由城砖砌筑的堡坎维护，使最高处的台地平坦宽阔。庙院主要建筑包括庙门、献殿和寝殿。

　　山门及寝殿木构建筑手法古朴，似为宋代遗制。庙院之内古树参天，更使气氛凝重。置身其中，汉太史公祠地势的险峻感减弱，而对古人的崇敬感，却由此环境气氛的感染而大大增强。

图版 108　墓冢

　　在第四台的殿后,为司马迁墓冢,相传为司马迁的衣冠墓。墓冢为圆形,青砖甃砌。

　　中国古代祠墓合一的实例为数不少,常见墓冢置于祠庙的左右。司马迁的墓冢则置于殿后,利用其地势的纵深,大大强化了祭祀的庄严肃穆气氛。

张良庙　陕西省留霸县紫柏山

张良，字子房，辅佐刘邦南征北战，终得天下，建立汉朝，并被封为留城侯。但张良不为名位，谢封辞禄，隐居于陕西留霸紫柏山中。

张良庙就是为祭祀张良而建立的。庙始建于汉，以后历代都有重修和扩建，而以隋、唐、宋各代规模最盛。清康熙二十二年（公元1683年）重建张良庙，奠定了现在张良庙的基础。

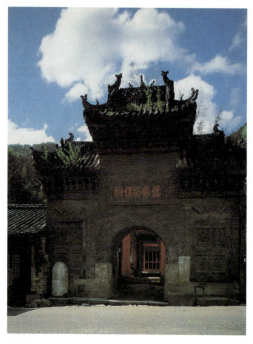

图版109　牌楼

张良庙的入口系高宽9米的青砖牌楼，建于清道光四年（公元1824年），三楼式筒板青瓦歇山顶，檐下砖刻如意斗栱，形式古朴，端庄肃穆。正中券门额楣上，砖匾镌刻"汉张留侯祠"五个大字，道劲潇洒。券门两侧为砖刻仿木门窗扇，形象逼真，窗棂上还刻有狮子、麒麟等鸣禽异兽，形态乖巧，栩栩如生。

牌楼的右侧下方，矗立一石碑，上刻"紫柏山汉张留侯辟谷处"，系道光元年立。据记载康熙二十二年汉中太守过紫柏山尚见有"汉留侯张子房先生辟谷处"石碑。它们是张良庙历史的见证。

牌楼门内有一山溪潺鸣而过，溪上建有"进覆桥"。与"进覆桥"相连的是大山门。青砖牌楼、"进覆桥"及大山门共同组成张良庙建筑群的序曲。

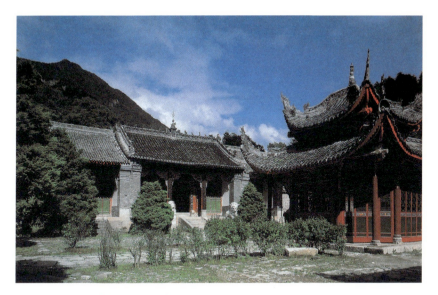

图版110　灵官殿二山门

　　张良庙内有两组建筑群,其一是三清殿院,其二是大殿院。张良庙是祭祀留侯的祠庙,但张良辟谷、遵引轻身,乃崇尚道家之举,因此张良庙早期为道家所据,在大殿院前有三清殿院,也就十分自然了。

　　进大山门,即三清殿院。正中一座重檐八角楼阁,系道家神祇王灵官之神殿,故称灵官殿。其左右两侧由六角形平面的钟鼓楼相陪衬,显得庭院庄重开阔。

　　穿灵官殿与鼓楼之间的夹道前行是药王殿、财神殿、观音殿和娘娘殿;灵官殿经汉白玉铺成的走道直通三清殿、三官殿和三法殿,均系道光四年至二十九年间陆续修建。如此繁多的殿堂集中于一处,庙貌崇隆,然而道光二十九年《三清殿创建碑》却称仍未复隋唐之旧,可以想像当年的盛况。这里的建筑多用厚重的青砖墙布置在两山位置,前檐三开间木结构表现得比较华丽,雀替花牙雕刻充分,屋顶虽为小青瓦覆盖,但悬山歇山等形式多样,脊塑脊饰也极其丰富,整个风格在凝重中渗透着华美。

　　二山门侧对大山门,坐西向东,这是张良庙大殿的前厅大门,此门所去就是大殿院。二山门明间额枋之上高悬"帝王之师"的楣匾,道出了张良的历史地位。檐柱上的楹联,上联称颂张良一生光辉业绩始于黄石公授书,下联抒怀后人崇敬祭祀启于紫柏隐退,言明了张良受祭之由。二山门建筑风格同三清殿院的其他建筑是完全一致的。

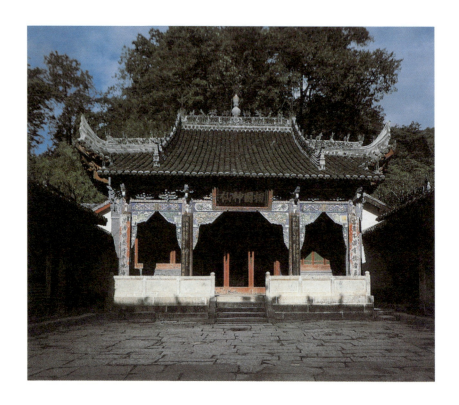

图版 111 大殿

 二山门内即大殿院,是张良庙的中心建筑群,平面系由两进四合院组成。
 拜殿在前,是诵经朝拜焚香祭祀之地,两侧有南北寮房。正殿在后,两侧有来往香客下榻的客房。
 大殿为三开间歇山顶式建筑,由于地位突出,且又置于台基之上,歇山式屋顶将建筑的正脊高高举起,华丽的脊饰构成了建筑的轮廓线,因此使大殿表现得更加气势轩昂,巍峨壮观,其建筑风格更多地表现了道教建筑的艺术特色。

白帝城明良殿　四川省奉节县

白帝城位于四川奉节县境内的瞿塘峡口地势险要的山坡上。章武二年（公元222年）蜀主刘备伐吴不胜，败退白帝城，次年病危，诏诸葛亮托孤于此。白帝城内明良殿，为明嘉靖三十七年（公元1558年）改建，以祭祀被誉为"一代明君"的汉昭烈帝刘备及"忠贞良臣"诸葛武侯、关帝、张桓侯，故名"明良殿"。

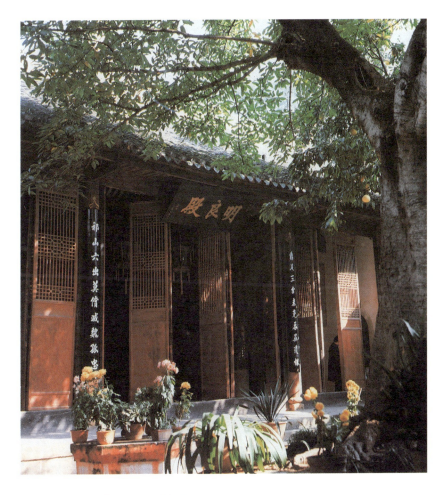

图版112　明良殿

明良殿较高敞，正面通开槅扇门，外观朴素，明间檐柱外挂楹联对明良殿加以注释。殿内设刘备及诸葛亮、关羽、张飞的塑像。

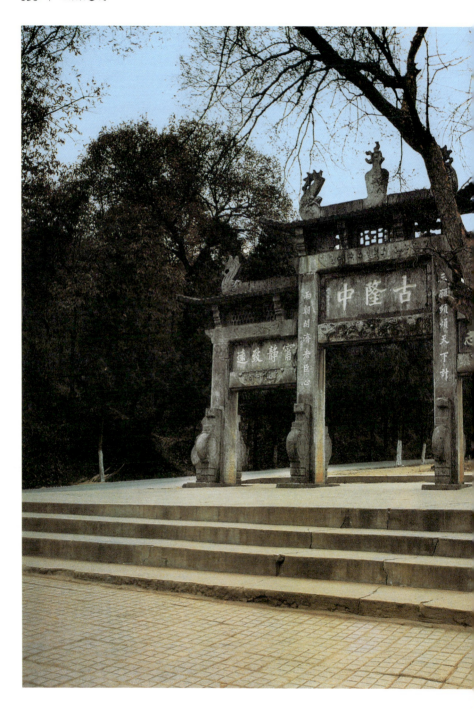

古隆中　湖北省襄樊市

三国时代著名政治家、军事家诸葛亮,幼年深受战乱流离之苦,家仇国难使这个"少有俊逸之才"的青年,在荆州隆山隐居的十年中,躬耕苦学,广结士林,胸怀大志。刘备、关羽、张飞,三次来到草庐拜访诸葛亮,向他请教统一天下的大计。27岁的诸葛亮从此离开了隆中。据记载,隆中诸葛亮故宅在晋代即有人瞻仰、立碣和作铭。以后历代皆对诸葛亮在隆中的故迹进行保护、维修或重建,立为祠庙。

图版113　石牌坊

瞻仰诸葛亮故迹,首先见到的是刻有"古隆中"三个大字的石牌坊。三间式石牌坊、四根石柱粗壮,额枋较低,檐部扁平且端部分叉向斜上方伸出,造型十分古拙。

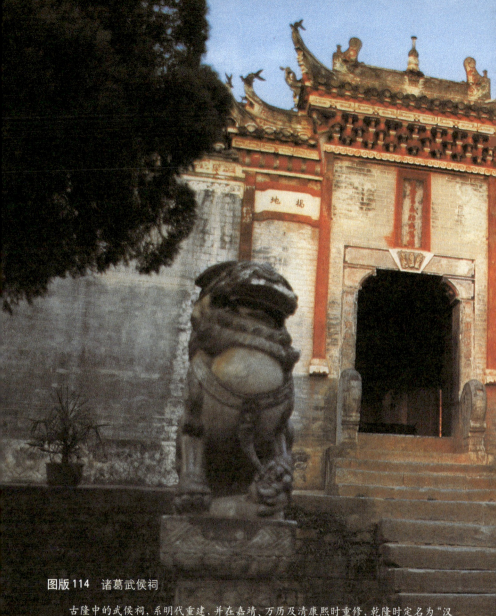

图版114　诸葛武侯祠

古隆中的武侯祠，系明代重建，并在嘉靖、万历及清康熙时重修，乾隆时定名为"汉诸葛丞相武侯祠"。

武侯祠系四进三院的四合院建筑，山门以高耸的仿木结构砖雕牌坊构成。祠内建筑多采用木步架与硬山砖墙组合，屋脊多施雕饰，其风貌在朴实素雅中又显得多姿多彩，具有浓厚的地方风格。

祠前有石狮一对，造型十分生动，雕作极其精美，须弥座式的基座上还有奔马、舞凤、麒麟等浮雕，具有很高的艺术水平。

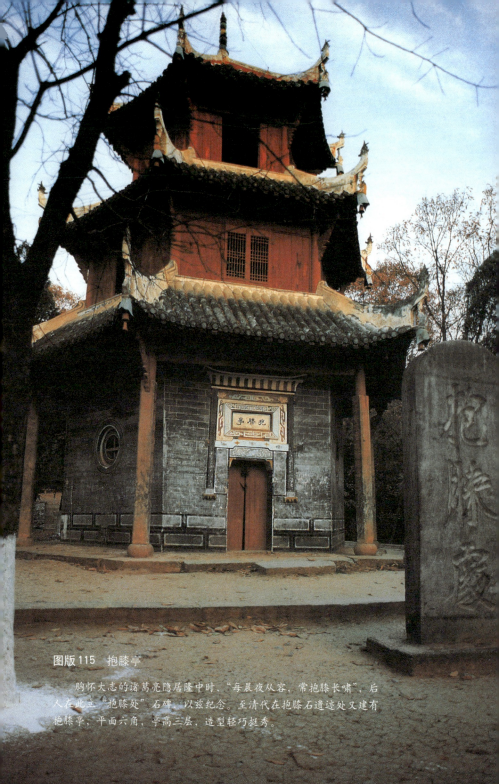

图版 115　抱膝亭

胸怀大志的诸葛亮隐居隆中时,"每晨夜从容,常抱膝长啸",后人在此立"抱膝处"石碑,以兹纪念。至清代在抱膝石遗迹处又建有抱膝亭,平面六角,亭高三层,造型轻巧挺秀。

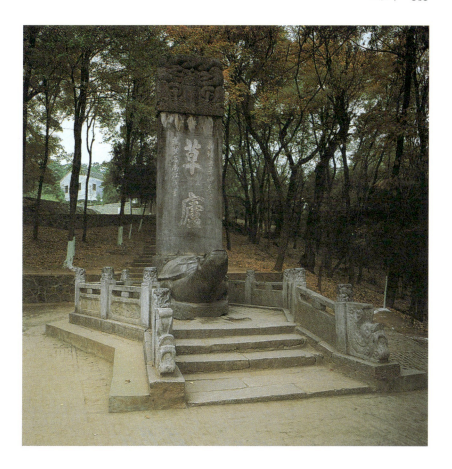

图版 116　草庐碑

在古隆中,诸葛亮留下多处遗迹。明嘉靖十九年,在"三顾堂"与"抱膝亭"中间的一块台地上,立一综合性祭祀石碑,正面刻"草庐"二字,隐谕此地为诸葛亮故居所在地,背面刻"龙卧处",隐谕在古隆中隐居十年的诸葛亮。石碑造型和细部处理甚为精美。

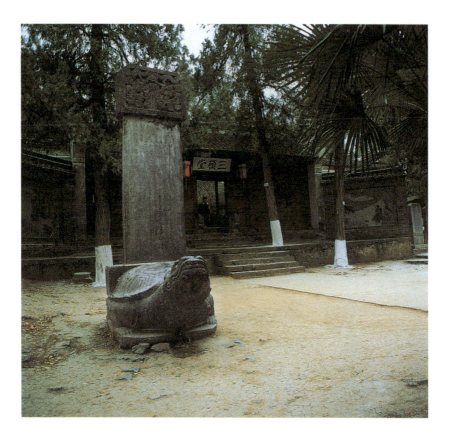

图版117　三顾堂

　　清康熙五十九年（公元1700年）在草庐故址处重建武侯祠庙，乾隆时定名为"三顾堂"。

图版118　三顾堂庭院

　　三顾堂由山门、碑廊和厅堂组成一个四合院，院后的高地建有草庐亭。

　　四合院内空间宽敞，两侧由碑廊围合，碑廊内陈列有武侯像、《隆中对》，以及文人雅士游隆中时的诗赋石刻。正面厅堂是纪念诸葛亮的大殿，建筑采用前廊式木结构；山墙为硬山，做马头墙，其折线挺拔秀丽；屋面简朴，而屋脊稍加雕饰。三顾堂建筑质朴的格调与"三顾茅庐"的历史以及"隆中对策"的背景是十分协调的。

武侯祠　四川省成都市

"丞相祠堂何处寻,锦官城外柏森森",这是唐代大诗人杜甫以诗描述武侯祠的位置及绿化的情况。

武侯祠是为奉祀三国时蜀汉丞相足智多谋鞠躬尽瘁的政治家、军事家诸葛亮而建。始建于西晋末年,位于成都少城内,后迁至南郊蜀先主刘备昭烈庙邻近。明初将武侯祠并入昭烈庙,故今武侯祠大门上的匾额仍称"汉昭烈庙",但人们一直沿称武侯祠。现存殿宇系清康熙十一年(公元1672年)重建。入大门后第一进院子左右有碑亭,第二进院子的主体建筑为奉祀刘备的昭烈殿,建筑高敞,室内东壁陈《隆中对》,西壁列《出师表》,东西偏殿供关羽、张飞等塑像。院东侧设文臣廊,院西侧设武将廊,内供蜀汉文臣武将塑像28尊。最后一进院子的主殿为奉祀诸葛亮的武侯殿。殿内外挂有不少楹联匾额,以各种书法艺术及句对来颂扬诸葛侯。武侯殿院子的西邻为祠的园林部分,其布局以池水为主,周围有葱翠的竹木及亭榭楼台,池塘倒影,环境幽雅。

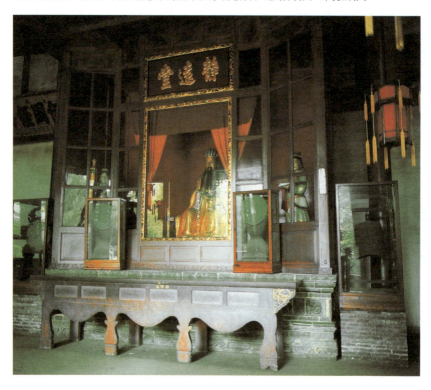

图版 119　昭烈殿内景

昭烈殿为供奉蜀汉主刘备的殿宇。殿的东西两梢间设偏殿,分别供奉关羽、张飞塑像。

图版120 昭烈殿撑栱之一

撑栱与水平的挑枋及垂直的柱端共同组成一个三角形支撑屋檐出挑的部分。在民间建筑中撑栱为断面矩形无雕饰的简单的结构构件,而在一些大型殿堂建筑上则往往将此结构构件进行艺术加工。昭烈殿撑栱名以龙、凤、狮等为主题雕成龙爪怒张、凤翅飞展、形象生动的木雕艺术件。

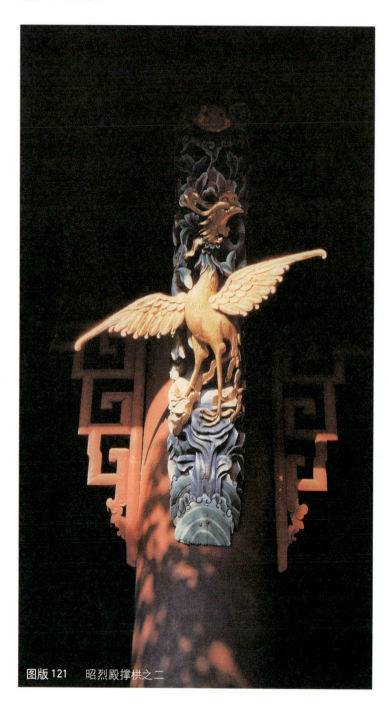

图版121　昭烈殿撑栱之二

图版122 昭烈殿撑栱之三

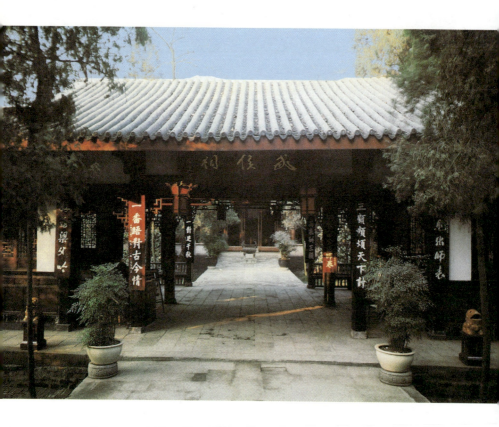

图版 123　武侯祠过厅

　　位于昭烈殿及武侯殿之间，是分隔两主要殿堂的次要建筑。建筑明间前后开敞，成过厅式。

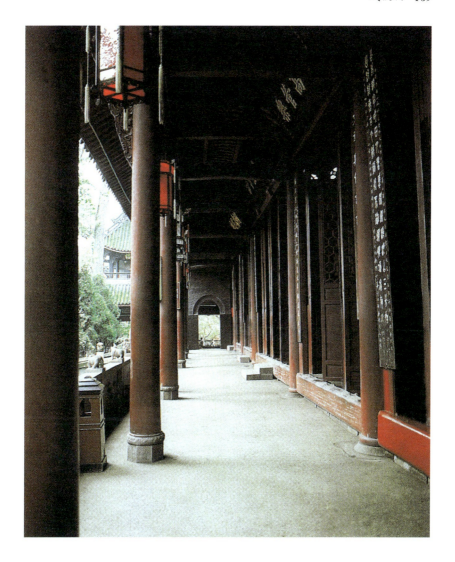

图版124 武侯殿檐廊

　　武侯殿为奉祀诸葛武侯的大殿。檐廊高大宽敞，正面全部通设门扇。殿内空间高大明亮。

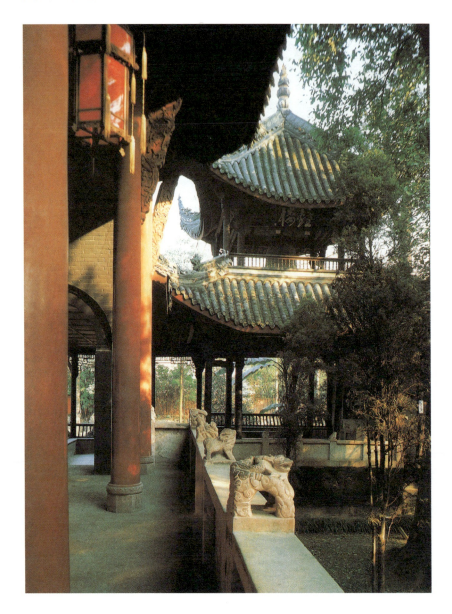

图版 125 武侯殿钟楼

　　武侯殿东西两侧设钟鼓楼,以转角廊与殿的檐廊相接,使殿前院落空间既围合又通透。

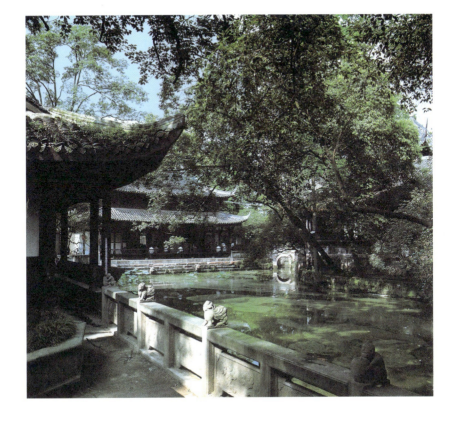

图版 126　祠西侧园林

　　武侯祠西侧有园林水池。池周有亭、榭、楼、台，树木葱葱，景色幽雅。祠与园是两种性质各异的空间，但二者往往结合在一起，成为群众乐于凭吊、游憩的公共场所。

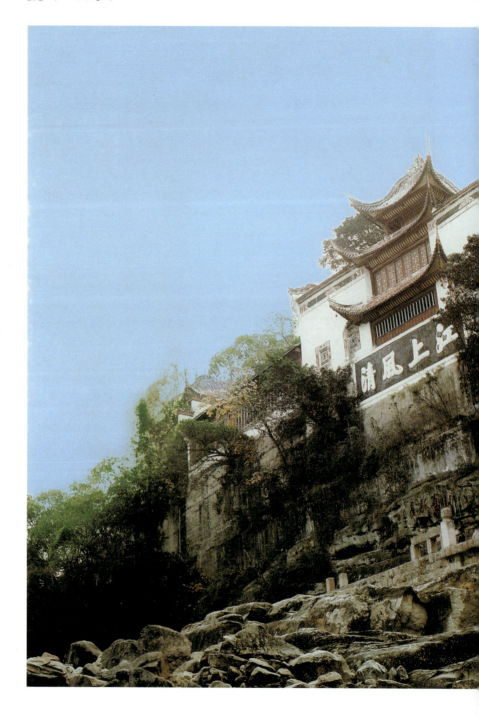

张飞庙　四川省云阳县

张飞庙是为纪念蜀汉名将张飞而建的一组祠庙建筑。

蜀汉章武元年（公元221年），刘备伐吴，令张飞率部江州（今重庆）会师。出征前夕张飞在四川阆中被部将所害，其首级葬于云阳。故有张飞"身在阆中，头在云阳"之说。

张飞庙位于云阳境内长江南岸的山麓上，与云阳县城隔江相望。张飞庙在选址上十分成功，它不仅作为整个县城的对景，还以其随地势高低错落的建筑轮廓线，翼角飞翘的造型，主次有序的建筑群布局，而成为沿江的著名胜景之一。张飞庙的主要建筑有结义楼、正殿、旁殿、望云轩、助风阁、杜鹃亭、得月亭等。

图版127　张飞庙外观

张飞庙建于江边陡坡上，前临危崖峭壁，建筑外观犹如拔地而起，建筑群随地形起伏，以翼角飞翘、檐口三重的结义楼为整个建筑群的构图中心。庙面向长江，自江面仰望景色动人。

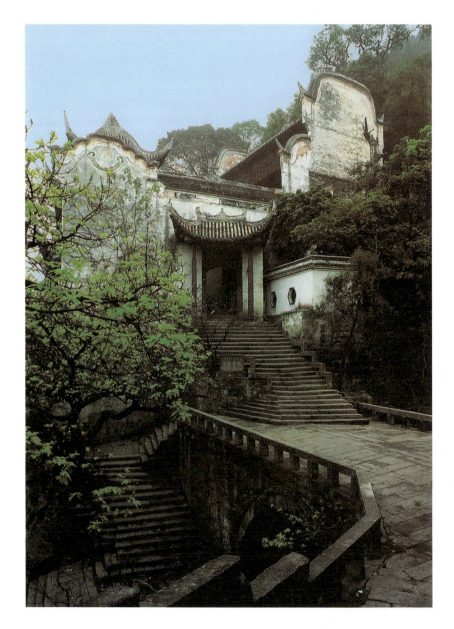

图版128　张飞庙入口

　　因地形关系，庙的正门设在庙的西侧。庙门与其后的墙面并不平行，而是略向长江方向转一角度，门上冠以半屋顶，处理颇为别致。

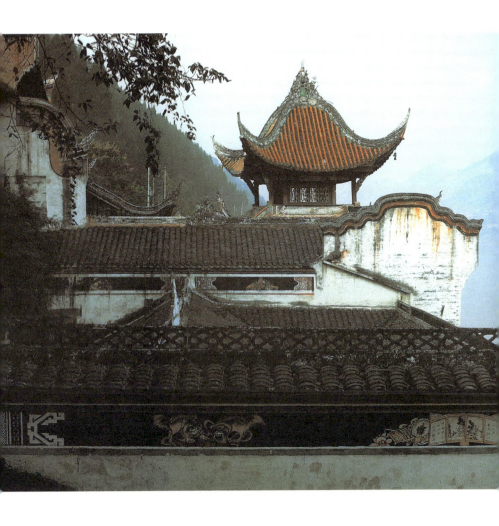

图版129 结义楼

　　结义楼楼顶为盝顶、屋角飞翘,顶用黄色琉璃瓦,屋脊则用雕塑纹样,交会于中央的宝顶。结义楼顶层四周设走马廊,中间房间四周为落地长窗,由此可以俯视长江景色。

关帝庙 山西省解州

关羽是三国著名蜀汉大将,与刘备、张飞桃园三结义,过五关斩六将,多次立下赫赫战功。关羽一生以忠义和勇猛著称,死后被谥为"壮缪侯",宋时被追封为"公"、为"王",至明清时被加封"协天上帝"、"忠义神武大帝",关帝庙也因之遍布全国。山西解县,古称解州,是关羽的故乡,因此,解州关帝庙规模之大,建筑之精美,也就不难想像了。

关帝庙系仿宫殿式布局,分前院、前朝和后宫。整个建筑布局严谨,轴线分明,殿阁巍峨,气象万千。

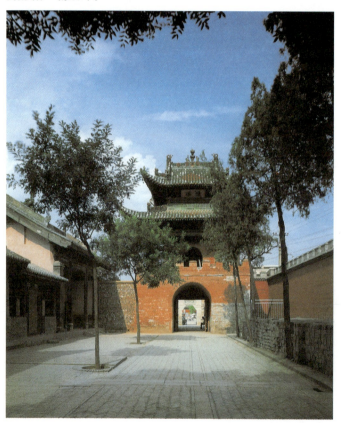

图版130 钟楼

关帝庙建筑群实际上是以单檐歇山顶雄门为大门,但为了创造出庄重的气氛,雄门前又建有端门。端门与雄门之间为一气势宏大的广场,钟楼与鼓楼分置广场两侧。钟楼与鼓楼的形制一样,都是在砖石结构的墙身上用木结构的重檐歇山顶的楼阁式建筑构成,体态宏大,形如城门,有力地在关帝庙入口前创造出庄严肃穆的艺术气氛。

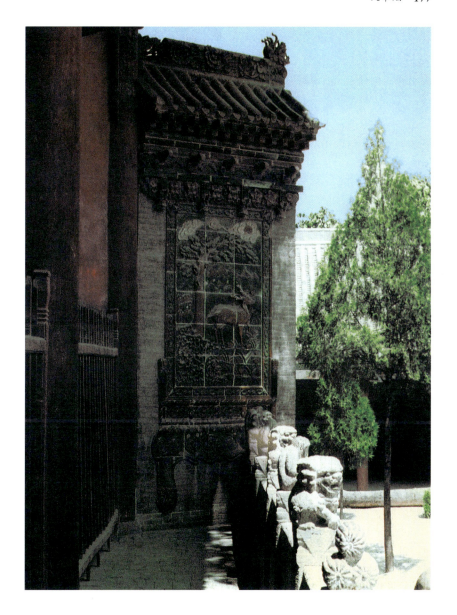

图版131　雉门八字墙装饰

　　单檐歇山顶的雉门,向内院斜出八字墙。墙为青砖琉璃顶,墙面用琉璃砖装饰或成一组画屏,画面浮雕为特制琉璃砖,装饰效果极强。

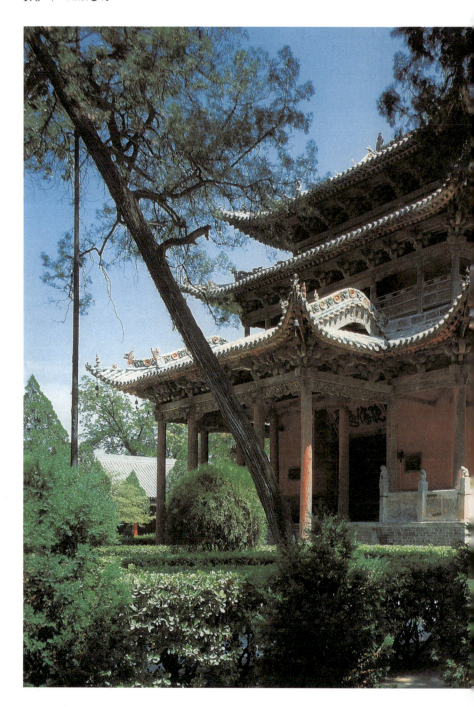

图版132　御书楼

　　御书楼原名八卦楼,是一座两层三檐歇山顶的建筑,清乾隆二十七年(公元1762年)为纪念康熙御书"义炳乾坤"牌匾,而改称御书楼。

　　御书楼建筑在砖石台基上,绕以石雕栏杆,周围处理成回廊,前面有双柱式歇山顶的抱厦,后面有三间卷棚顶的抱厦。整座建筑给人以玲珑别透、精巧别致的印象。

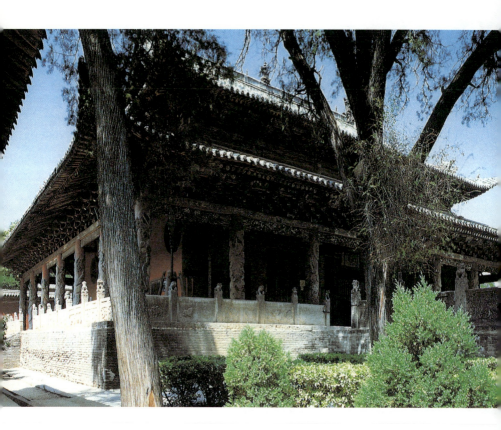

图版133 崇宁殿

崇宁殿是关帝庙全庙的主殿,位于御书楼之后,是一座面阔五间、进深四间、周围回廊的庞大建筑,并覆以重檐歇山顶。回廊26根石柱雕以蟠龙,龙身盘曲,龙爪奋张,更显其气象森严和恢宏壮丽。殿内塑有关羽坐像,着帝王装,端庄肃穆。其上悬挂着清康熙写的"义炳乾坤"牌匾。文献称崇宁殿"殿皆石柱,雕龙飞腾,庙貌宏丽,甲于天下",其言甚是。

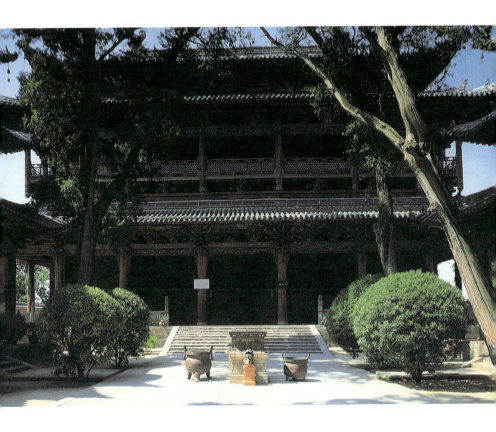

图版134 春秋楼

春秋楼即麟经阁,为关帝庙中最高的建筑,面阔五间,两层三檐歇山顶。阁内有楼梯,拾级而上,可直抵二层,其四周回廊采取木结构吊挂形式,更显建筑空灵飘逸。这一建筑群的空间组织、尺度控制和楼、阁、牌坊三者形态的配合,都是极其生动和富有生气的。

资中武庙　四川省资中县

庙初建于明嘉靖年间，清同治年间扩建，形成今日之规模。

资中武庙规模宏大，朝贡殿在前，进而有钟鼓楼和长廊，祭祀关羽祖先三代的启圣宫在左，祭祀刘、关、张的三义祠在右，正中是建在高台之上的武圣殿。整个建筑群围以宫墙，布局紧凑，气势宏伟，琉璃瓦饰，色彩缤纷。

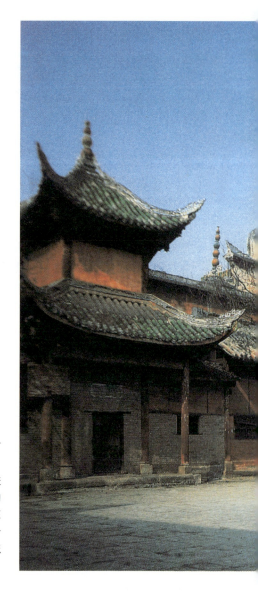

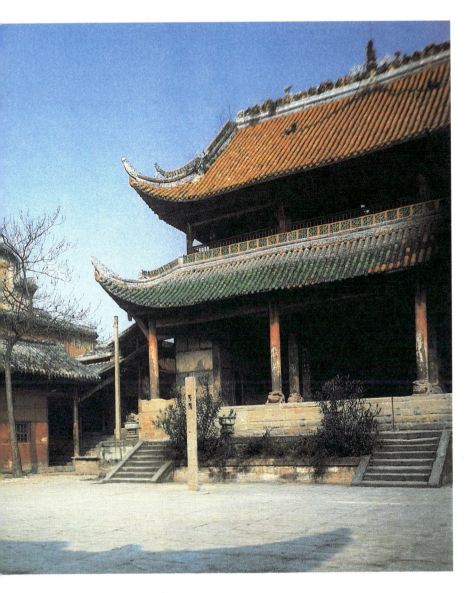

图版 135　武圣殿

　　武圣殿为武庙的正殿，三开间，面阔19.70米，进深14.70米，高两层15米，重檐歇山顶。

药王庙　陕西省耀县

孙思邈是唐代杰出的大医学家。唐代后期即在陕西耀县的药王山上立祠修庙，纪念孙思邈。现存的药王庙是明世宗嘉靖三十七年（公元1558年）修建的，但在建筑群中尚留有金、元两代的建筑。

图版136　药王庙全貌

药王庙建筑群全部建造在半山坡上。高高的堡坎拔地而起，气势非凡。逶迤的山路转折而上，陡峭的蹬道直抵山门。建筑布局错落有致，虚实相间，表现出山地建筑的独特风格。

图版137　山门

　　石拱山门开在高大的石堡坎中间,上部有木装修,并用歇山顶覆盖,虚实相间,造型生动、突出。

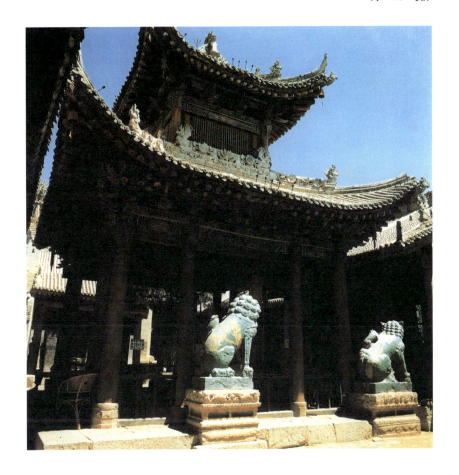

图版138　祭亭

　　祭亭是设在山门与正殿之间的一座建筑,在平面与空间上把前后建筑完全联在一起。从山门走入,就如同进入一个建筑的敞厅,局促的空间反而变得开敞。

　　祭亭下部为三开间正方形敞厅,中部拔高,用歇山顶结束。垂脊、博脊均为形态生动的灰塑花饰。

杜甫草堂　四川省成都市

杜甫草堂位于成都西门外浣花溪畔，是纪念唐代大诗人杜甫的祠。祠是杜甫在成都寓所故址上建立起来的。唐乾元二年（公元759年）杜甫在安史之乱后流寓成都，在浣花溪旁茅屋居住了将近四年。北宋时重建茅屋，开始立祠，后经明清两代修建，才具现在草堂的规模。自南至北在中轴线上的建筑有大门、大廨、诗史堂、柴门、工部祠（杜甫曾任检校工部员外郎，世称杜工部）。从诗人对当时自己寓所环境的描写，我们可以略知当年草堂概况，如有"花径"通往"柴门"，草堂西有临水建筑"水槛"等。今柴门及草堂虽已改为瓦房，但尚留有简单朴素体量小的故宅痕迹。现今草堂周围仍保持原有的自然风貌，溪流小桥，翠竹丛丛，环境十分宜人。

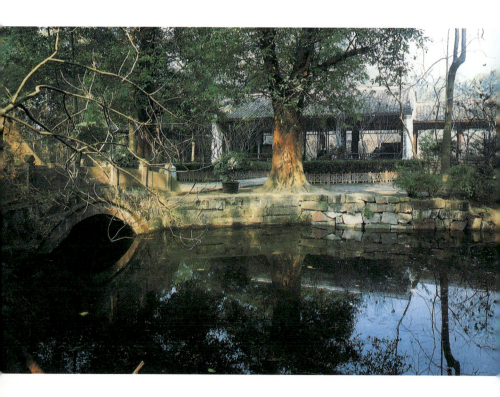

图版139　大廨

进杜甫草堂大门，过桥后第一座建筑即为大廨。大廨面阔三间，前后无墙，成敞厅方式，硬山顶，两侧通回廊，建筑朴素，体量较小，具有民居风格。整个草堂建筑群采取与园林结合的布局方式。

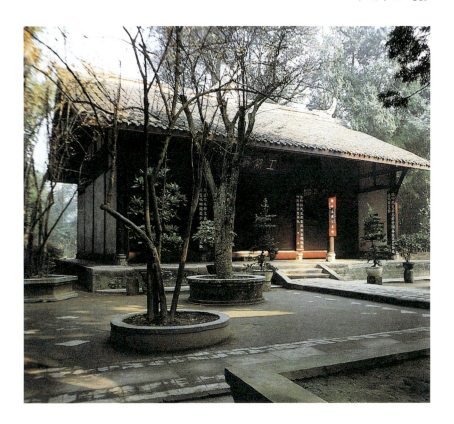

图版140　工部祠

　　工部祠为杜甫草堂的主体建筑，祠内供奉杜甫塑像。祠面阔三间，悬山小青瓦顶，建筑体量较小，简单朴素，仍保留了民居的风格。

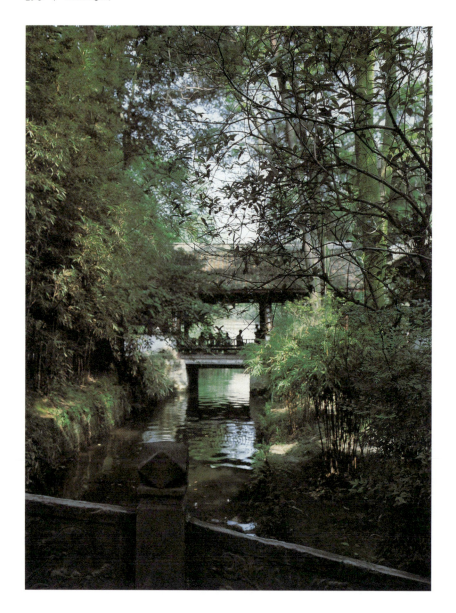

图版141 水槛远景

　　从柴门前的小桥西望水槛,小溪两岸绿树成荫,水槛横跨溪上,水光倒影,景色幽雅。

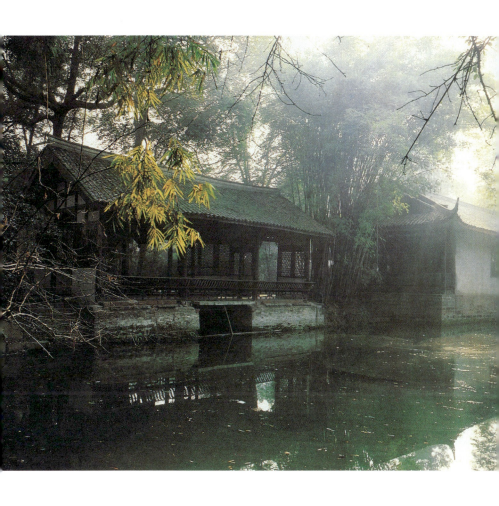

图版142　水槛

　　水槛背面面临水池,通面阔作全开敞,柱间设休息凭眺用的鹅颈靠坐凳栏杆,造型轻巧。

图版143 少陵草堂碑亭

　　少陵草堂在工部祠的东边，是一平面为正六角形的草顶亭子。亭中有"少陵草堂"石碑一座。

岳王庙　浙江省杭州市

岳飞是我国历史上著名的民族英雄,南宋时他率兵抗金,屡建战功,但为朝廷投降派所不容,被诬陷致死。南宋隆兴元年(公元1163年)孝宗即位,为岳飞昭雪,于是起忠骨改葬于西子湖畔的栖霞岭下。嘉定十四年(公元1221年)改北山智果院为"褒忠衍福禅寺"。到明英宗天顺年间(公元1457~1464年)改寺为岳王庙。以后则屡毁屡建。

岳王庙采取祠墓合一的布局方式,庙左而墓右。庙门为立在高台基上的一座歇山顶重檐顶、面阔五间的建筑,左右八字墙,形制宏伟。入门后即为宽畅的庭院,古木茂然,前面即是岳王庙大殿"忠烈祠"。

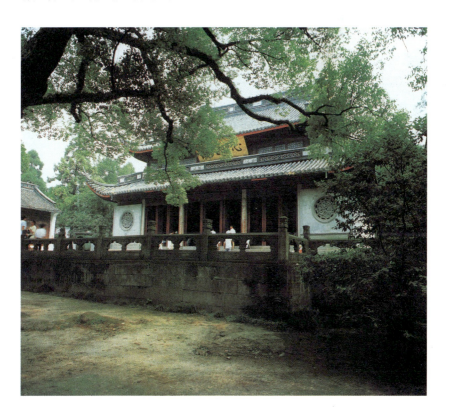

图版144　大殿

岳王庙大殿称"忠烈祠",面阔五间,中间三间设门,两端为墙开圆窗,重檐歇山顶,体量宏伟,造型稳重,加上其前的月台高而宽敞,有气势昂然之感。

三苏祠 四川省眉山县

三苏祠在四川省眉山县城内,是祭祀北宋著名文学家苏洵及其子苏轼、苏辙的祠庙。为纪念三苏在中国文学上的贡献,于明洪武年间将眉山三苏的故宅改为祠堂,后毁于火。清康熙四年(公元1665年)重建,同治、光绪年间续有修建。三苏祠东西北三面环水,树木成荫,环境幽雅。祠庙建筑依次有大门、正门、大殿、启贤堂、木假山堂、济美堂及两厢,其中启贤堂与木假山堂为一栋建筑,木假山堂仅占启贤堂太师壁后部空间。木假山堂前为一水院,东西北三面由空廊围合,水院与祠园空间透过空廊相互交融。在这里,严肃的祭祀性空间已在向活泼的园林空间过渡。

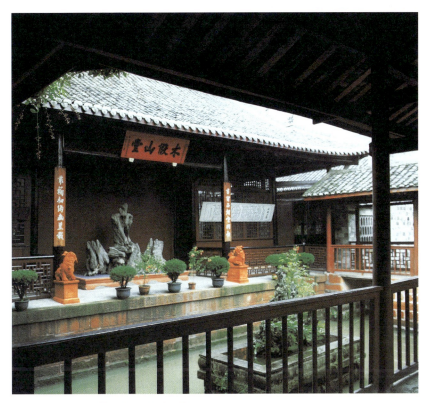

图版 146　木假山堂

木假山堂即启贤堂的背面,以陈设木假山而命名。其前为水院,故只能隔水观望木假山而不允许近赏。

图版 145　正门北望大殿（左页）

从三苏祠正门北望大殿,殿面阔三间,硬山顶,建筑较高敞,形式简单朴素。殿内正中设苏洵坐像,两侧山墙处设相对的苏轼、苏辙两座塑像。

米公祠 湖北省襄樊市

米芾,字元章,是我国宋代著名的书法家,在宋代苏轼、黄庭坚、蔡襄、米芾等大书法家中以米芾为著。米家世居太原,后徙襄阳,明代在其故居的基础上建米公祠。清雍正、同治年间都曾重建。

图版147 米公祠山门

米公祠的山门形如牌坊。其造型的独特处是,四根牌坊柱似垂花门的吊爪柱,并以浮雕方式附在墙壁上。使牌坊与建筑形成了一个有机的整体。

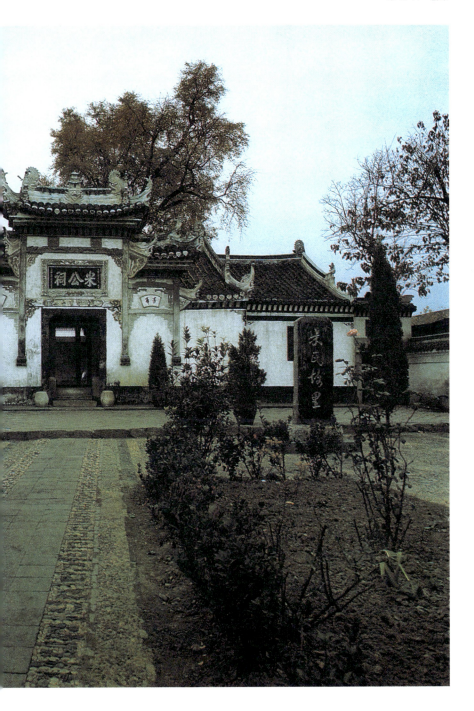

包公祠　安徽省合肥市

包拯，庐州（今安徽合肥）人，是我国北宋时期的著名清官。他执法严明，铁面无私，关心民苦，谏言改革，严惩贪污，廉洁奉公，历受百姓崇敬。为纪念包公，在安徽合肥的包河岛上建包公祠。祠始建于明弘治年间，现存建筑为光绪八年（公元1882年）所重建，后几经翻修。

祠的规模不大，仅有一个院子，风格简单朴素，正房即为祠堂，内供包公塑像。楹联、匾额以及竖于东壁的包拯家训碑刻等都崇扬包公的精神，这也就是设祠奉祀他的用意。包公祠的建立对后世官民无疑有一定教化作用。

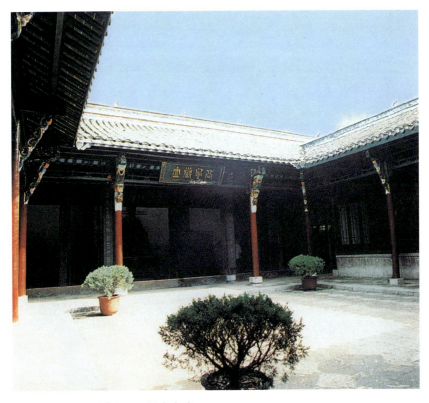

图版149　祠堂庭院

　　祠仅此一院，院子周围有回廊一周，建筑简单朴素，只是将檐柱上的撑栱稍加雕饰。

图版148　大门

　　包公祠正面为一片墙，主入口仅有一门洞，墙的两端又各开一拱门洞，与两厢背面的外廊相通。外观十分简洁。

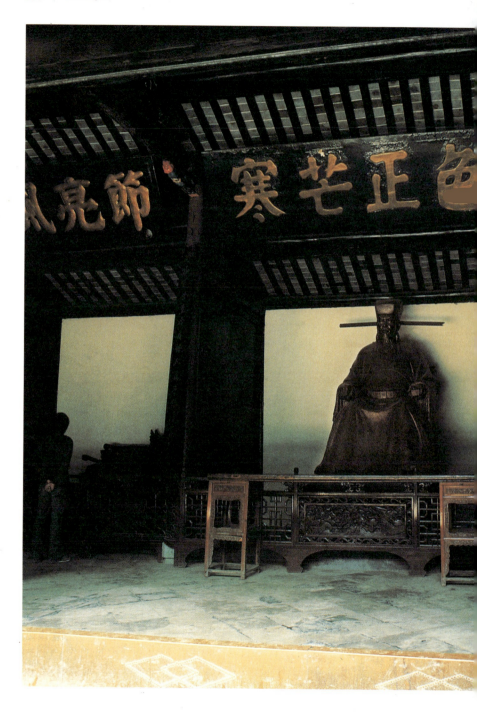

图版150 祠堂内景

明间后部设有包公坐像,其上有匾额,左右有楹联,表明包公为官的廉正品质。在室内空间处理上,采用彻上露明造,从而利用了屋顶下的三角形空间,使室内空间高敞。

范公祠　江苏省苏州市天平山

范公祠是奉祀宋代杰出的政治家、文学家范仲淹的祠堂。范公苏州吴县人，一度出任苏州知州，创州学，立义庄，政绩卓著。后人在苏州天平山下白云禅寺之右建范公祠。现仅存祠门、前厅及院中的水池。前厅面阔三间，硬山顶，较为朴素。祠址选在风景区天平山下范氏祖坟的近旁，同时又紧靠白云禅寺，以便得到寺僧的照料。

图版 151　大门北望祠堂全景

从大门北望范公祠，祠面阔三间，建筑造型简单朴素。前有一方形水池，四周围有石栏杆，池中架一桥。池的设置，增加了祠的纪念性，也丰富了环境。

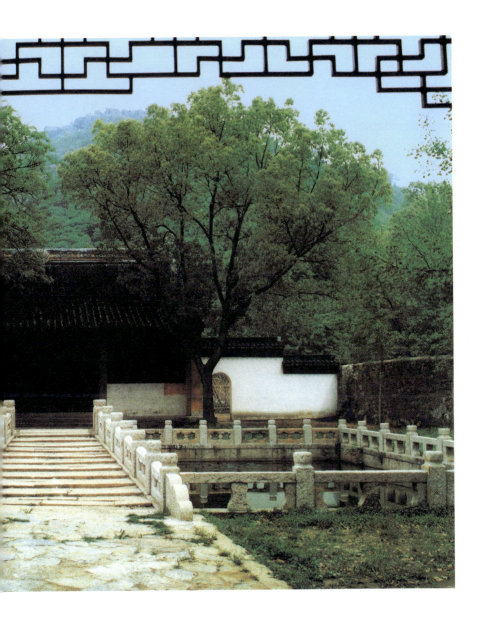

游定夫祠　福建省南平市

游酢字定夫，北宋学者，福州建阳人，曾历任监察御史、知军、知州等职。其五世孙迁居于延平之吉溪（今南平市大凤乡），其后裔于元延祐五年（公元1316年）始建祠，以后屡遭洪水冲毁或年久颓塌。现存祠堂为清道光年间所重建。现最后一进院子的建筑尚完整，祠堂内部空间高敞，梁架节点处有朴素而精致的木料本色雕饰。

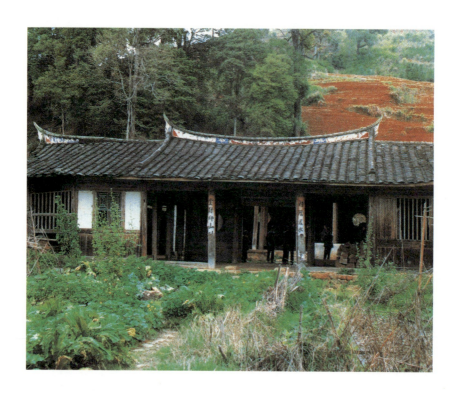

图版152　前厅外观

前厅屋面与左右偏屋连通一致，为了强调厅屋而将屋脊加高，并在高屋脊的两端用垂脊，从而区别了厅屋与偏屋的主、次关系。

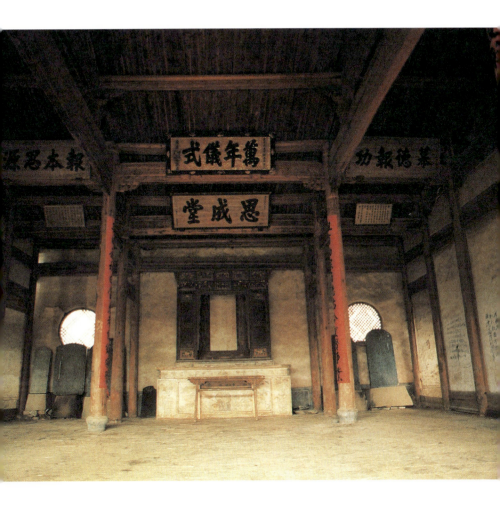

图版 153　祠堂内景

祠堂面阔三间，内部高敞，明间后部设神龛。室内采用南方祠堂惯用的彻上露明造方式，以增加内部空间的高度。室内色彩素雅，内墙面用白色，木构部分则显露木材本色。

李纲祠　福建省邵武市

邵武李纲祠是奉祀宋丞相李纲的祠堂。李纲邵武人,当地人士为纪念他抵抗外族入侵的功绩,于南宋淳熙十三年(公元1186年)始建"李忠定公祠"。历代名人在李纲祠内留有赞誉墨迹,如朱熹曾撰有建祠碑记;林则徐曾挥写楹联,赞誉李纲为"进退一身关社稷,英灵千古镇湖山"。祠自建造以来屡有废兴,现仅存一院。

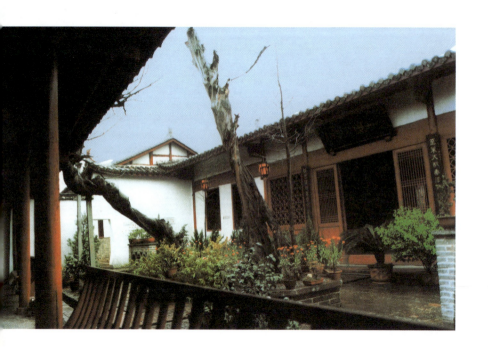

图版 154　祠堂外观

邵武李纲祠简单朴素,现仅存此一院。

史公祠　江苏省扬州市

　　史公祠是祭祀明末民族英雄史可法的祠堂。祠由两组建筑组成，西侧为祠堂，东侧为坟墓，墓前设享堂。这两组建筑采取祠墓并列布局，通称史公祠。明末史可法在扬州殉难，但未找到其遗体，故当时建此衣冠冢，后当地人士又在墓侧建祠纪念。

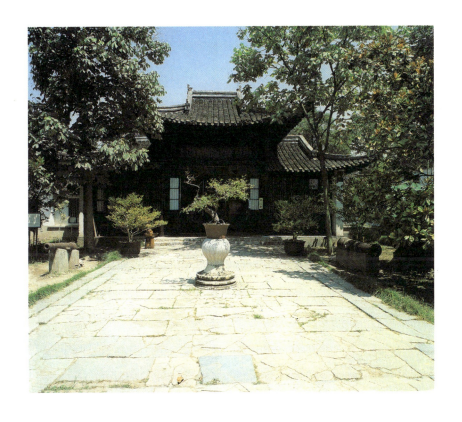

图版 155　享堂

享堂四周设廊，建筑简单朴素。其后为史可法墓。

图版156 祠堂

　　祠堂面阔三间,外观不一般,屋顶采用歇山式,但中间明间升高,冲出屋顶,另由一小歇山顶覆盖。

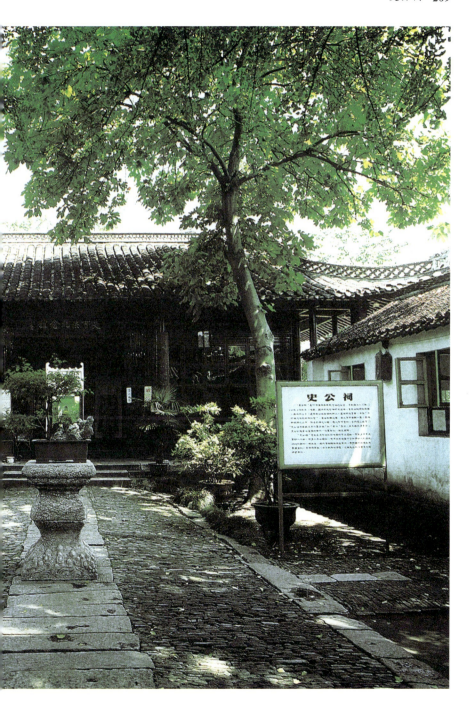

杨升庵祠　四川省新都县

杨升庵是明代中叶著名学者,生前居住在成都北部新都县的桂湖旁。为纪念这位学者,清代嘉庆、道光年间,将其故居经过几次修整和扩充,建成祠堂。

杨升庵祠的建筑十分简朴,殿阁亭榭以不同形式散置在绿荫丛林之间,建筑与园林融为一体。

图版 157　升庵殿

湖面东岸是主体建筑升庵殿,其小青瓦屋顶形式极其生动。近观,明间次间屋面稍事抬高,既使匾额充分暴露,又使建筑中轴更加突出。远观是一个奇特的歇山顶,实际是一个两坡的悬山顶,另在两端各增加一组带有翼角的屋面。这种手法吸取了民间建筑的做法。

升庵殿前有开阔的水天,后有小桥长廊,左邻假山花木,右连湖边水阁,加之殿宇恢宏,景物虚实相衬,充分显示出川西平原文化名人祠堂建筑的独特风格。

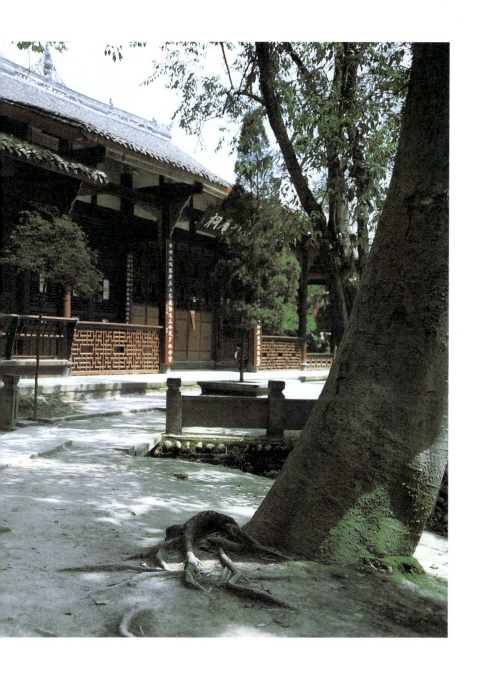

图版158 航秋

　　升庵殿的南侧是一座廊桥,名为"航秋"。它恰似一只浮沉水上的游舫。置身其中,两侧水面盛开的红荷尽收眼底,诗情画意油然而生。
　　"航秋"是一座小青瓦卷棚歇山顶式的木构廊桥。它在桂湖的东南角起着封闭空间的作用,完成了桂湖的环湖主体空间的构景;同时它以桥的形式出现,水面自然向东伸延,于是空间又被无限制的展开,在其后引出一系列亭榭竹蕉形色交织的巴蜀景致。

林则徐祠　福建省福州市

林则徐是清末政治家,在任湖广总督时禁止鸦片成效卓著,道光十八年(公元1838年)被命为钦差大臣,赴广东查禁鸦片输入。次年与总督邓廷桢协力收缴英美烟贩的鸦片237万斤,在虎门当众销毁。1840年爆发鸦片战争,他严密设防,使英军在粤无法得逞。后因受投降派诬陷被革职,充军新疆,继又起用,任陕西巡抚,擢云贵总督,1850年病逝。林则徐一生坎坷,但他在同帝国主义侵略的斗争中所建立的业绩,人民是不会忘怀的。后人利用其在福州的故居改建成林则徐祠,以兹祭奠。

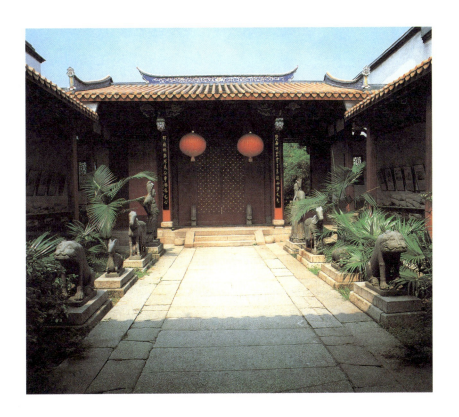

图版 159　前庭

过林则徐祠的大门,即进入前庭,两侧为敞廊;正前方为二道门,其檐部略高于两侧敞廊,强调出纵深的方向性;中间巨石墁地,石人石兽分列两边,从而创造出一种浓郁的祭祀性气氛。

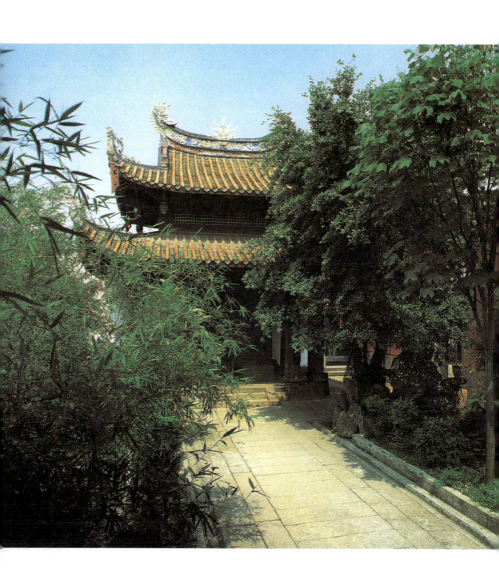

图版 160　碑亭

　　碑亭在第二进庭院内，重檐歇山顶，黄琉璃瓦，脊饰为粉塑施彩。
　　道路到碑亭折向右转，正对林则徐祠的第三道大门，由此可进入主体庭院。

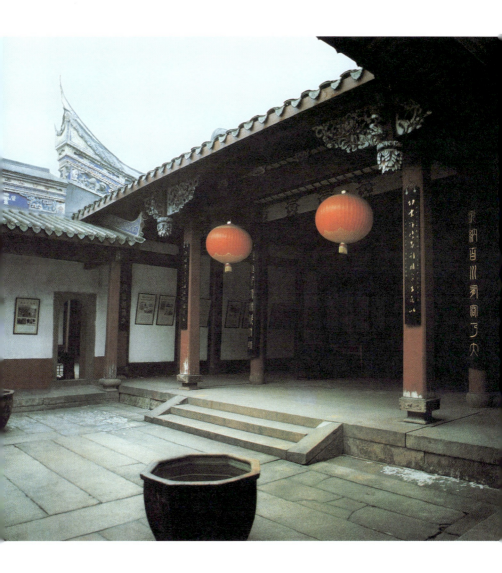

图版 161　正堂

　　林则徐祠的主体庭院是一个简洁的四合院,两侧敞廊外墙一直伸向正堂。正堂为三开间敞厅,地面铺巨块石板,平面简洁,空间凝重,装饰重点集中在檐下替木和垂花柱木雕,以及马头山墙的造型和粉塑上。

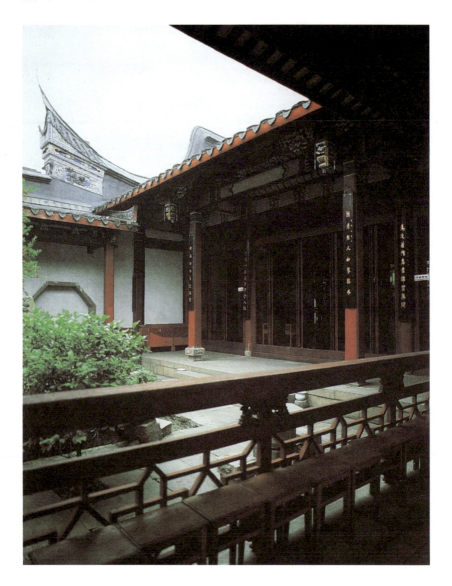

图版 162　内庭

　　在林则徐故居的基础上改建的内庭纪念厅,保持了故居的朴实格调。额枋施彩画,方形断面的檐柱外露并加方形石质柱础,圆形断面的金柱安有槅扇装修。这里比正堂空间的气氛活耀。

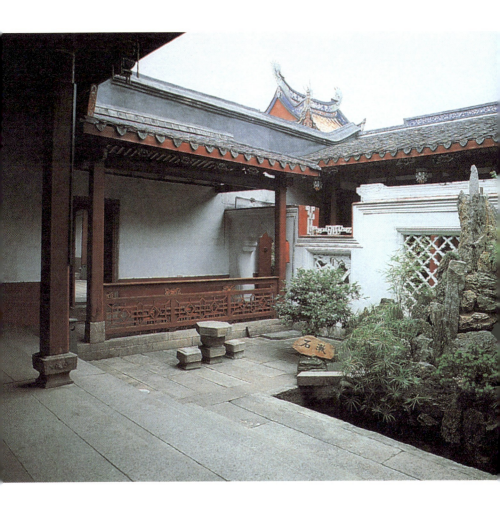

图版163　内庭点缀

　　林则徐祠的主体庭院与内庭,两者并列,一墙之隔,中间以拱形门洞将两个空间联系起来。

　　内庭地面亦用巨石铺地。院中偏右一角砌有水池,并在其中叠石植树,形成颇有韵味的一景,使肃穆的祠堂变得亲切近人。将庭园绿化造景手段引入祠庙建筑,这是名人祠中的一种常见手法。

边氏祠堂 浙江省诸暨县

边村原为边姓族人聚居之地。相传宋都南迁临安（今杭州），边氏家族从陈留（今属河南）迁徙而来，定居于诸暨城南七十里处，是为边村。边氏祠堂建于清代，由长条形门厅、戏台、正厅、后厅及厢房看楼等组成。祠堂外观朴素，与大型民居相差不多，内部则甚为华丽。建筑上部的木构件都以精致的木雕进行艺术加工，题材广泛，有人物、山水、龙凤花草等，造型生动，刀法娴熟。有浅雕、浮雕、圆雕、透雕等各种雕法。戏台为祠堂内部空间的中心，建造精巧。祠堂的柱子全用整石料凿成，壮实有力，与其上的玲珑细致的木雕构件形成鲜明对照。

戏台做法别致，其下部结构分成左右两部分，中间脱开，仅盖以戏台板。有重大祭祀活动时，可掀去中间的活络台板，亮出通道，以使祭祀者可由大门的正中穿过中间的戏台进入大厅，平时则由戏台两侧的次门进出。这样处理既满足了观戏的要求，又满足了居中为尊的思想要求。诸暨边氏宗祠内部木雕精美，形式多样，题材广泛，保存完整，为浙江祠堂建筑之精品。

图版 164 祠堂外观

入口门厅面阔七间，两端用马头山墙封顶，外观朴素，而内部富丽，形成鲜明对照。

边氏祠堂 **219**

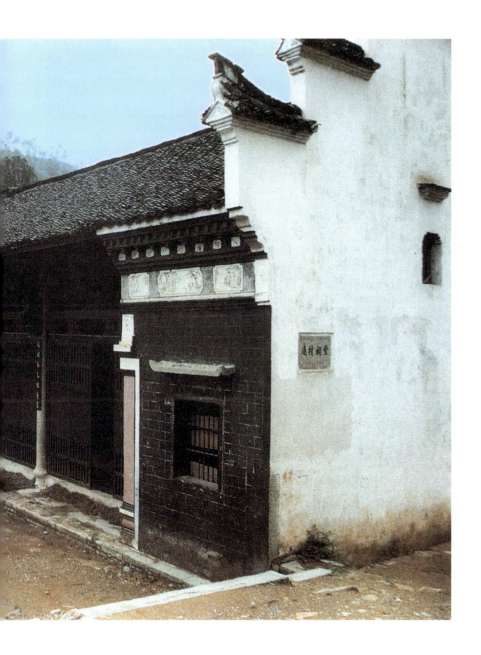

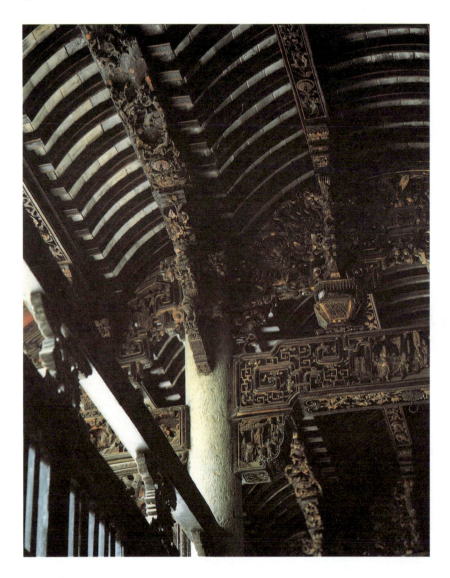

图版 165 门厅天花梁架之一

　　天花用船篷轩式,梁架用料较大,由于进行了精雕细琢而不感其粗重。将建筑屋顶结构外露并施彩绘或雕饰,是我国的传统做法。边氏宗祠在这方面表现得更为充分。

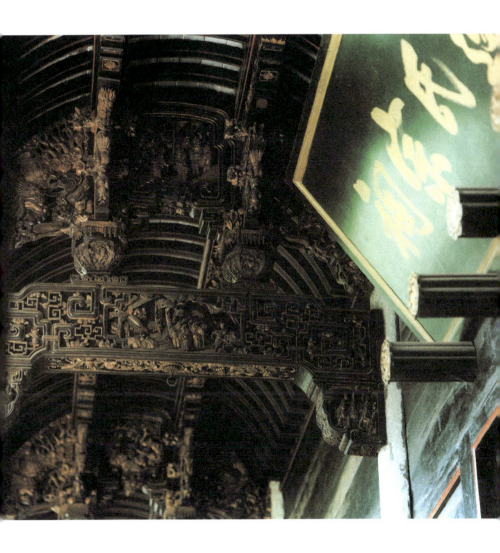

图版166　门厅天花梁架之二

　　相邻梁架构件断面大小相同，但每榀梁架上的人物故事题材各不相同，梁两端下部替木也雕有各不相同的人物场面。梁上的爪柱雕成花篮，花篮外形相同，但细部纹样又各异。

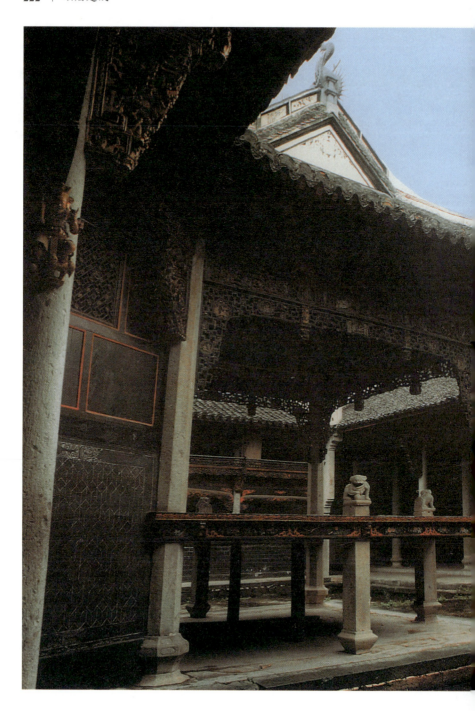

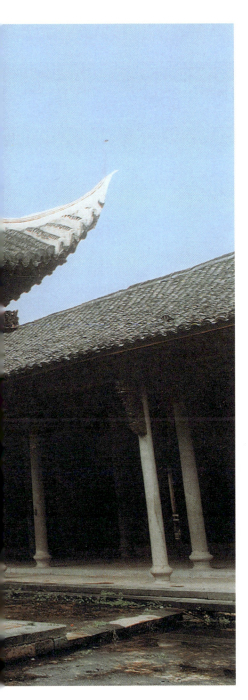

图版167 戏台侧面

戏台在中轴线上,南靠门厅,其上部梁枋及挂落飞罩镂刻精致。戏台用四根石柱支撑屋顶。戏台天花有一圆穹形大藻井。

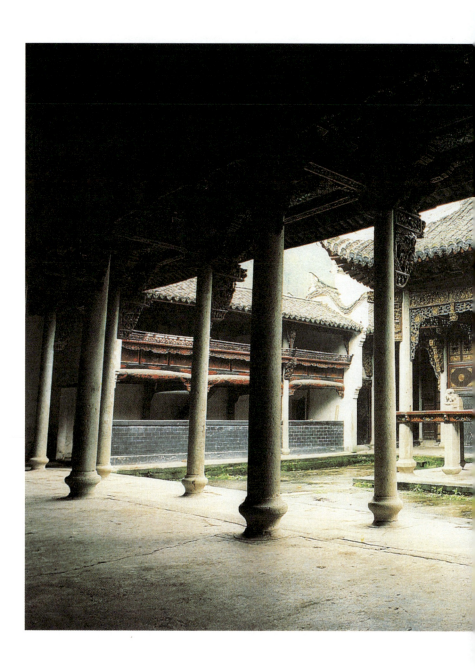

图版168 自祠堂外望戏台

由此可见祠堂、厢房及戏台的关系。演戏时可以从祠堂及两厢三面观看演出,两厢还设有楼座。祠堂使用整石为柱,坚实有力。

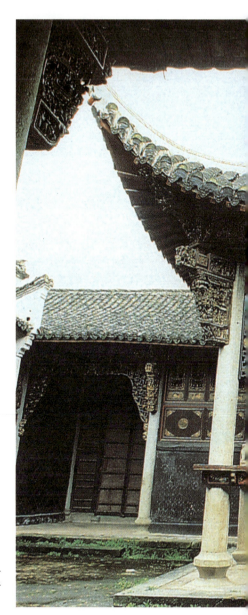

图版169 戏台正面

祠堂戏台造型生动;建筑为歇山顶,正脊较短,屋角上的戗脊伸展较长,形象舒展,使出檐甚大的屋顶感觉轻巧。

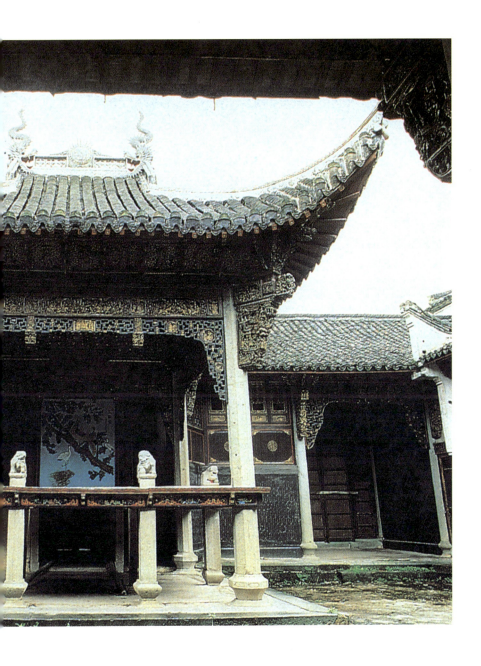

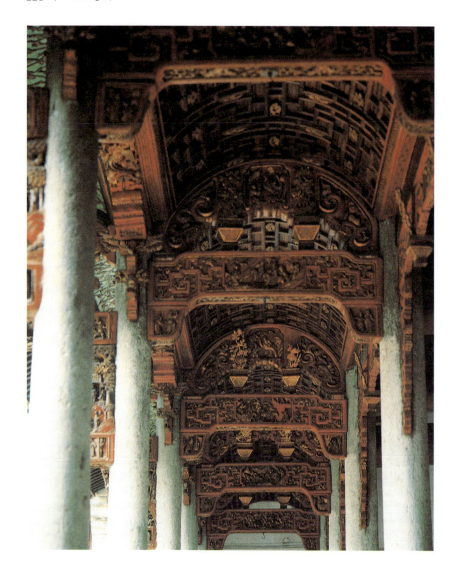

图版170 祠堂檐廊天花

厅堂的檐廊上部做成船篷轩式天花。轩上的木望板用整片船篷形万字格子支承。每榀梁架都在左、右、下三个面上进行雕饰,雕刻题材各不相同。整个梁架天花以红色为基调,配以金色及黄色,使祠堂的主体建筑显得富丽堂皇。

宝纶阁　安徽省歙县

宝纶阁在安徽歙县呈坎村，阁为罗氏家祠后堂。呈坎人罗应鹤，在明万历年间曾任职朝中，累获皇帝赏赐。在建罗氏家祠时特于祠堂后建宝纶阁，将"圣旨"及御赐物品供奉于阁中，以光宗耀祖。宝纶阁面阔十一间，这在全国祠堂中是独一无二的。按明代规定：官至一、二品，其厅堂不超过五间九架，一般庶民，不超过三间五架，而宝纶阁面阔的开间数竟与故宫太和殿相同，实为借皇帝之名而逞罗氏之威。阁在柱距安排上亦与众不同，除明间较宽外，与左右两台阶相对的次间柱距因有出入通道而突然拉宽。柱断面方形，但每面做成内凹曲线，且四角出海棠纹，柱身显得修长而挺拔。宝纶阁梁架部分制作精美，梁架节点部位构件施行雕饰，梁枋进行彩绘。檐廊上部用精心加工的爪柱支承起弧形的船篷轩，具有华贵气氛。梁枋上的彩画采用包袱式构图，色彩以红、白、黑为主，底色则为黄色。构件的雕饰及色彩别致的彩画，使室内显得甚为华丽。

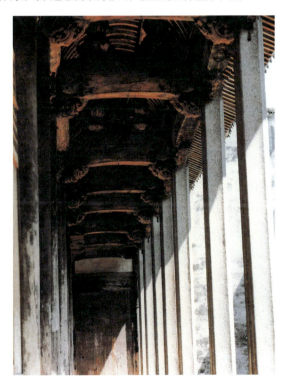

图版 171　檐廊装修

檐柱用整石凿出，由于檐柱的长细比大，加之断面形式别致，柱子显得修长而挺拔。梁枋用料甚大，替木及瓜柱等镂刻精细，使檐廊较为富丽。

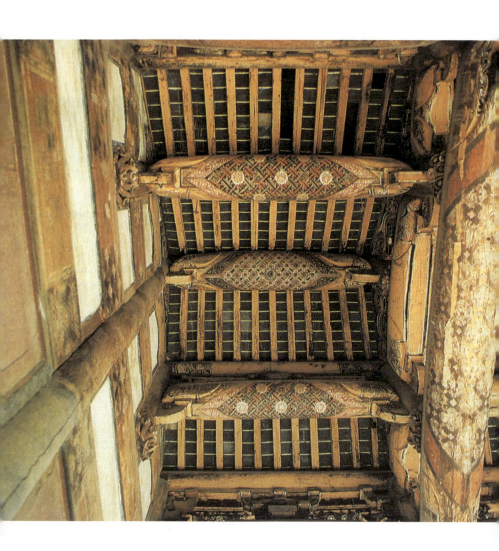

图版172 梁架彩画之一

彩画都为包袱式,但脊枋的彩画图案及色彩与金枋却各不相同。可见明代彩画在图案及设色上尚有一定的自由度。

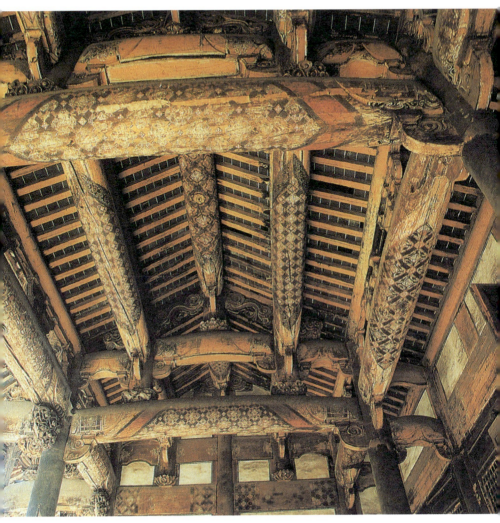

图版 173 梁架彩画之二

王鏊祠堂　江苏省苏州市

　　王鏊亦称震泽先生，其诗文在明代颇有名声，曾任文渊阁大学士、户部尚书等官职，被明代唐寅赞誉为当时的"海内文章第一，朝中宰相无双"。王鏊祠堂在苏州城内环秀山庄南边，有院二进，主体建筑为硬山顶，挂落、栏杆、门窗等装折制作精致。

图版174　前厅外观

　　从大门北望王鏊祠堂的前庭，外形简朴，色彩淡雅，具有民居格调。

王鏊祠堂

金家祠堂　江西省婺源县

建于清代的金家祠堂规模宏大，今已全部落架搬到江西景德镇古窑博览区重建，保存完好。

平面由三进组成，整个祠堂以青砖高墙围合，高矗的马头墙，充分表现出建筑的地方特色。

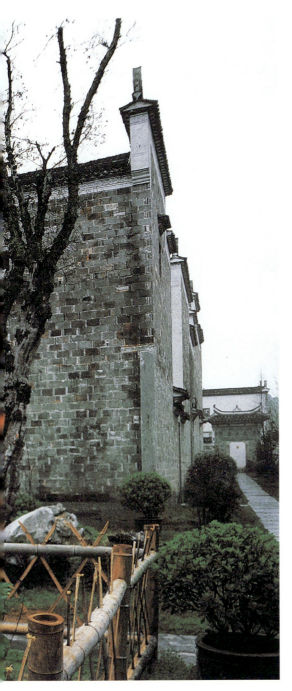

图版175　"玉华堂"门

金家祠堂的入口是在青砖墙上做立贴式牌楼门，均以石材构架并施以雕刻，门道虽小但牌楼富有气势。在色彩搭配上，充分发挥灰白黑色的庄重感，加以石材和砖块的质朴，使正中金色的"玉华堂"三个大字十分夺目。

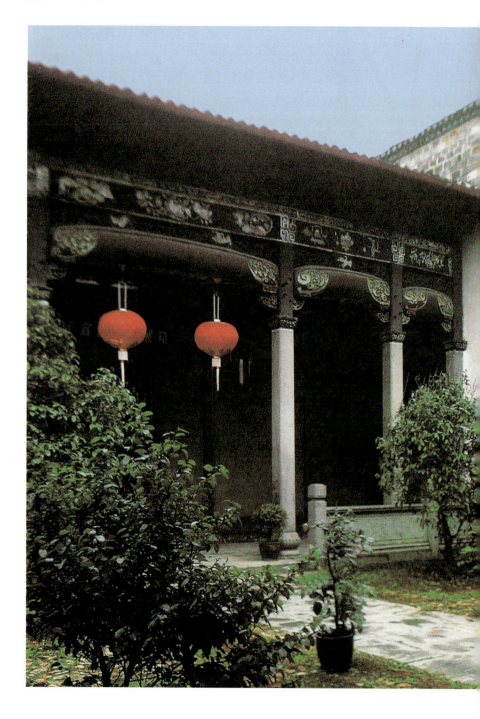

金家祠堂 237

图版176 祠堂正门

祠堂正门采用方形石柱与木质梁枋相结合，木雕更显华丽，色彩更显鲜美。

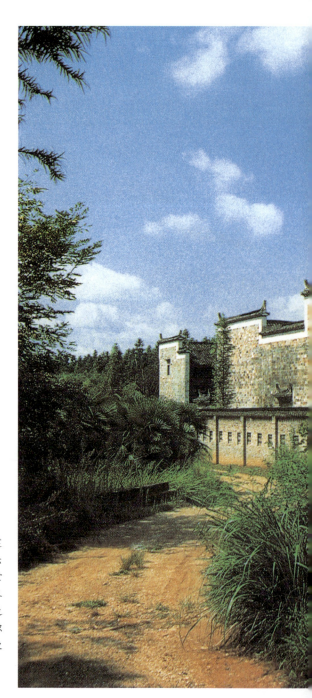

图版 177 祠堂建筑群外观

　　江西的祠堂建筑同民居建筑一样，最有表现力的是马头山墙。由外观可看出这座祠堂是由前院和两个天井组成的三进的四合院建筑。整座建筑造型简洁，富于韵律感。大面积的灰色，用黑瓦白粉走边，使整体显得明快。

金家祠堂 239

梁家祠堂　江西省吉安市

江西吉安文笔乡梁家祠是至今保存比较完整的家庙之一。祠堂平面呈长方形，由两进四合院组成。

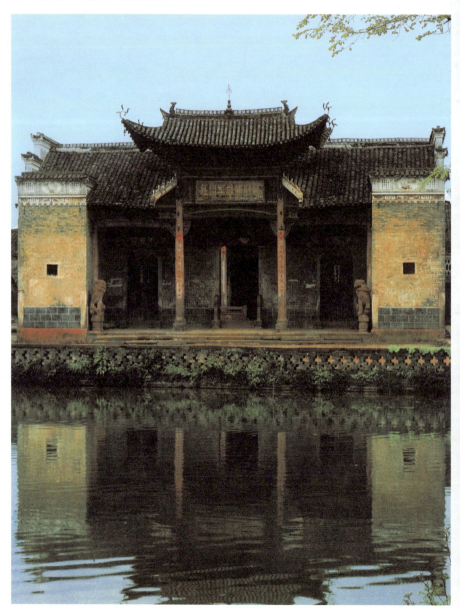

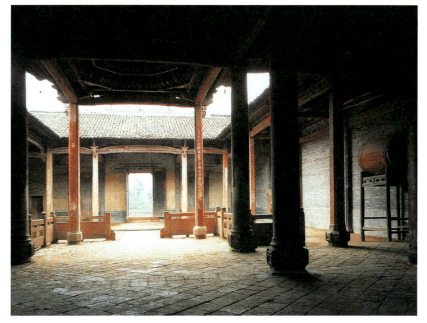

图版179　正堂

　　面对山门的是正堂，两厢为高墙围合的敞廊，正堂亦向第一进院落开敞。如此处理有利于族人开展各种公共活动。

　　正堂的明间向前伸出，附建有敞轩，轩内有藻井，使敞轩空间拔高，以强调其空间的重要地位。

图版178　祠堂山门

　　山门是由第一进倒座的前廊形成。明间两檐柱直上，承托一个歇山顶的门楼，使入口显得更为突出。次间的檐柱依墙而立，采用花式比较丰富的石柱，并由石狮相伴。整个山门虚实相间，搭配有致。

图版180　正堂檐柱柱础

祠堂的柱础是装饰处理的重点之一、而且多作雕刻。梁家祠堂规模宏大，建筑高敞，因此木柱极粗，故而柱础也硕大。但柱础的装饰性极强，显得轻盈生动。

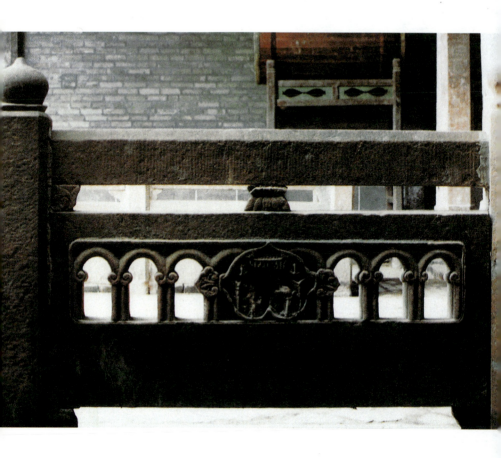

图版 181　敞轩栏杆

　　由正堂向前伸出的敞轩，在两侧分别设置石栏杆。栏杆的处理在粗犷中表现着精美。望柱简洁，而栏板则采取镂空处理，雕成连拱，中部雕出人物和楼阁，繁简适度，变化有致。

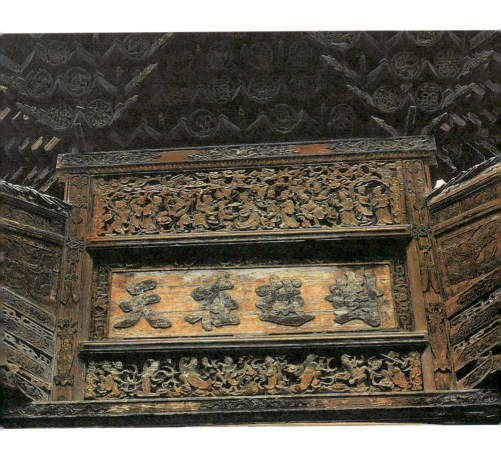

图版 182　后堂上檐装修

家祠的后堂为供奉祖宗牌位之所,因此常有精巧的建筑艺术加工。梁家祠堂的后堂,中部拔起,加筑牌楼式的装修,如意斗栱满布檐下,正中下檐断开,置木雕匾额及人物图案,以此来形成后堂的装饰中心。

贝家祠堂　江苏省苏州市

贝家祠堂紧靠苏州狮子林，现有院子二进。厅堂建筑高敞，装折精致，檐下用五出参牌科（斗栱），多用凤头昂出挑。垫栱板用花卉图案镂刻透空。挂落较别致，其下部轮廓线为曲线形，中间做成下垂的如意头。整个建筑颇为精致。

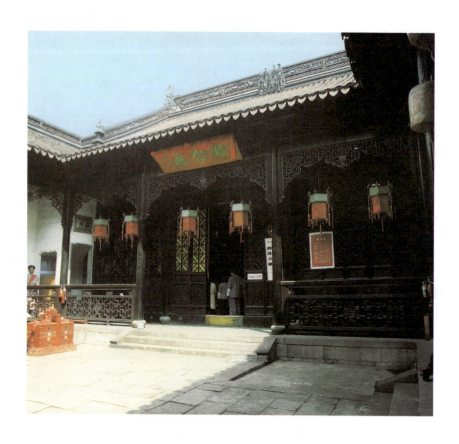

图版 183　祠堂外观

祠堂建筑高敞，门窗、栏杆、挂落等装修细致，檐下用装饰性斗栱。

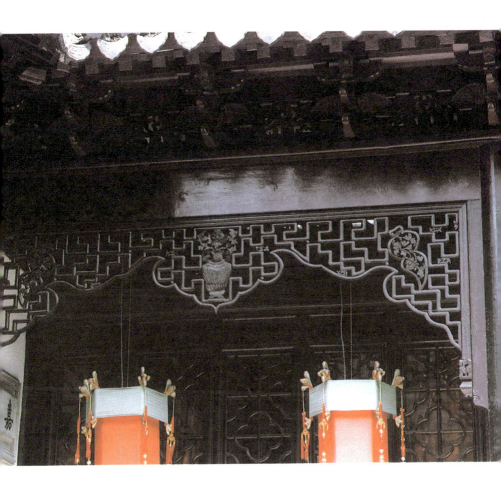

图版184 祠堂外檐装修

堂屋挂落外轮廓线为曲线,而非一般的直线与折线,中间下垂一如意头,两端下垂各半。这种曲折纤细的装饰性建筑构件,与粗壮有力的柱与枋,形成绝妙的对比。斗栱用凤头昂,垫栱板不用彩画而用透雕花板,都为苏州地区的做法特点。

陈家祠堂　广东省广州市

陈家祠堂建于清光绪十六至二十年（公元1890~1894年），平面采取对称布置，共有三进六院十九厅堂，总建筑面积过8000平方米。

陈家祠堂多姿多彩，富丽堂皇，具有鲜明的岭南建筑特色。建筑内外满布雕刻，题材丰富，用材多样，构图严谨，刻画细腻。

图版185　大堂脊饰

大堂主要供族人集会之用。大堂脊饰集砖、灰塑、彩绘、书法为一体，表现得有情有境，琳琅满目。

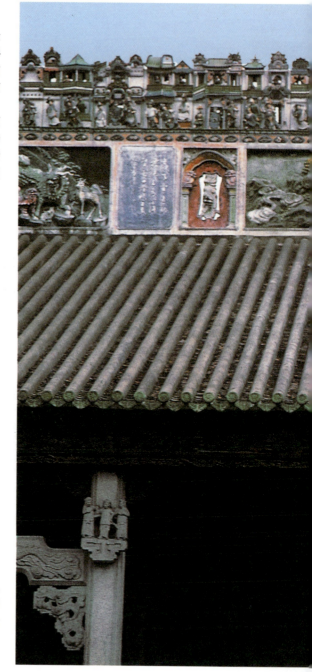

陈家祠堂 **249**

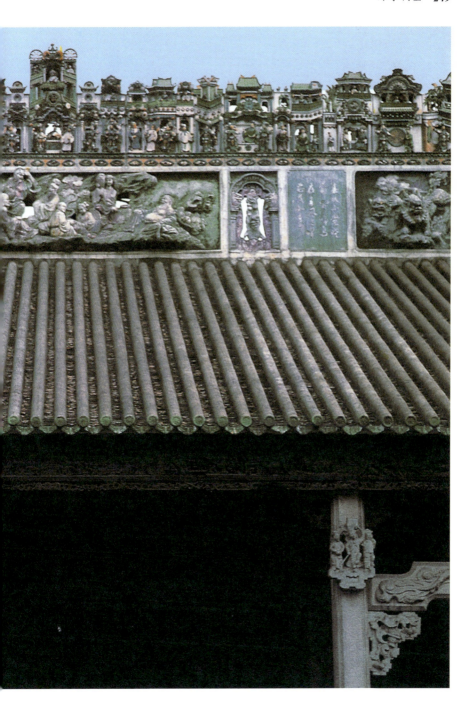

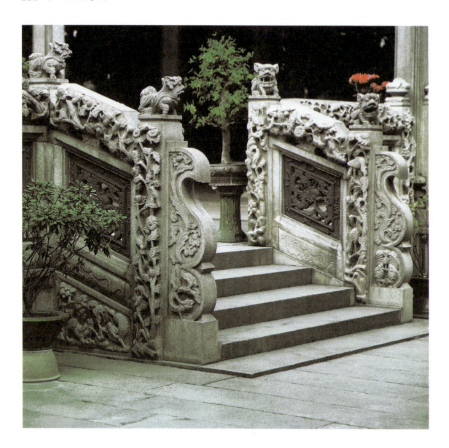

图版186 踏跺栏杆

　　石雕栏杆在这里没有任何程式可言,虽可看出是由我国传统的踏跺、栏杆、抱鼓、象眼等脱胎而来,但不拘泥于旧式,任由创新。整体风格上虽有岭南艺术的某些特色,但更多地是表现了清末建筑从总体上走向繁琐的时代特点。

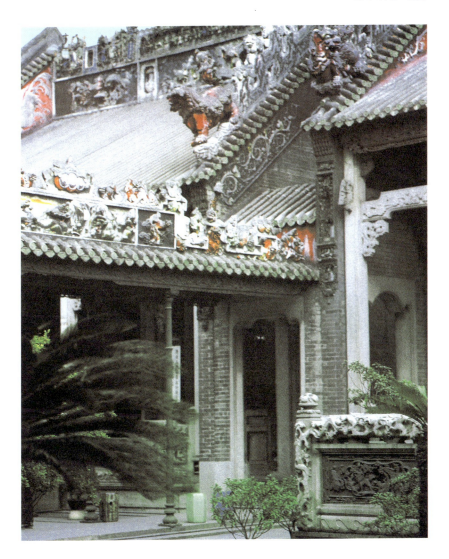

图版 187 大堂侧面廊庑

　　建筑群的总体布局,大堂供集会,后堂作宗祠,两边侧房则为书院,厅堂和侧房中间插入廊庑,使空间富有层次,且在功能上得以划分。

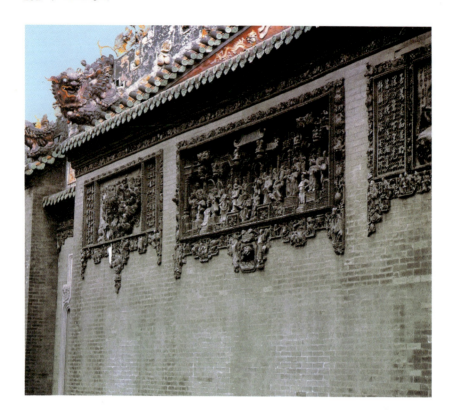

图版188　前座墙饰

　　陈家祠堂大门前有一广场，影壁与入口相向而立。入口左右的建筑对应内院，称为前座。前座墙面为实体的清水砖墙，在檐下开设窗子的部位以砖雕花饰所代替，使封闭的前座外墙，变得通透轻快。

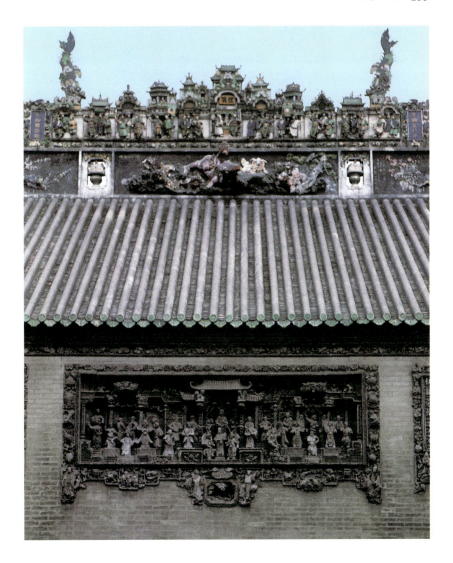

图版189 前座脊饰

 前座建筑较为平直,而脊饰却打破了天际线的平静。不仅屋脊高度异常,而且形态起伏变化也较大。脊饰华丽,墙窗空凌,上下呼应,造成一种独特的艺术情趣。

图书在版编目（CIP）数据

中国美术全集．建筑艺术编（袖珍本）·坛庙建筑／中国建筑工业出版社编．－北京：中国建筑工业出版社，2004
ISBN 7-112-06874-6

Ⅰ．中... Ⅱ．中... Ⅲ．①美术－作品综合集－中国②祭祀－古建筑－建筑艺术－中国－图集③祠堂－建筑艺术－中国－图集　Ⅳ.J121

中国版本图书馆CIP数据核字（2004）第067715号

责任编辑：张振光　王雁宾
责任设计：刘向阳
责任校对：赵明霞
本编摄影：楼庆西　韦　然　杨嵩林　李荣贤
　　　　　陈小力　张振光　朱家宝　邵俊仪

中国美术全集
建筑艺术编（袖珍本）
坛庙建筑
中国建筑工业出版社　编

中国建筑工业出版社 出版、发行（北京西郊百万庄）
新　华　书　店　经　销
北京方舟正佳图文设计有限公司制版
北京方嘉彩色印刷有限责任公司印刷
＊
开本：880×1230毫米　1/32　印张：8　字数：300千字
2004年11月第一版　2004年11月第一次印刷
印数：1—3,000册　定价：50.00元
ISBN7-112-06874-6
TU·6120(12828)

版权所有　翻印必究
如有印装质量问题，可寄本社退换
（邮政编码100037）
本社网址：http://www.china-abp.com.cn
网上书店：http://www.china-building.com.cn